차 명 희

Cha, Myung-Hi

HEXAGON

한국현대미술선 024
차명희

2015년 2월 23일 초판 1쇄 발행

지은이 차명희
펴낸이 조기수
기 획 한국현대미술선 기획위원회
펴낸곳 출판회사 헥사곤 Hexagon Publishing Co.
등 록 제 396-251002010000007호 (등록일: 2010. 7. 13)
주 소 경기도 고양시 일산동구 숲속마을1로 55, 210−1001호
전 화 070-7628-0888 / 010-3245-0008
이메일 3400k@hanmail.net

ISBN 978-89-98145-36-1
ISBN 978-89-966429-7-8 (세트)

차 명 희

Cha, Myung-Hi

HEXAGON
Korean Contemporary Art Book
한국현대미술선 024

차 례

● **Works**

9 그곳으로 – 숲

29 바라보다

65 소리

105 상상

141 기억

179 드로잉

● **Text**

10 생각을 지우고 바라보다 _ 이준희

30 선·사건·존재 – 차명희 _ 김최은영

66 동양의 정신을 현대적인 표현 중에 내포하다 _ 판디안 范迪安

106 車明熹의 풍경화 _ 나가하라 유스게 中原佑介

142 화면을 향한 시각적 오케스트라의 지휘자 _ 하계훈

186 프로필 Profile

그곳으로 - 숲

생각을 지우고 바라보다

이준희 | 《월간미술》 편집장

경기도 파주 헤이리. 작가 차명희의 작업실. 미완성 그림 여러 점이 바닥에 눕혀져 있다. 아직은 누구도 그 그림을 정면에서 볼 수 없다. 완성작이 아니기 때문이다. 오직 한사람, 차명희만이 작품의 완성 순간을 알고 있다. 그의 최종판단과 결정 없이 우리는 완성된 그림과 마주할 수 없는 것이다. 차명희는 이젤에 캔버스를 세워놓고 그림과 정면 대결하지 않는다. 캔버스나 종이를 바닥에 눕혀 놓고 그 위에 그림을 그린다. 한 눈으로 화면 전체를 내려다보며 조망(眺望)한다. 관조(觀照)의 자세다. 서양미술사에서 특히 회화의 역사는 화가와 대상(對象) 사이 투쟁의 결과물이라 할 수 있다. 여기서 캔버스는 화가가 극복해야 할 상대이자 정복을 위한 목표물이었다. 그리고 그것은 2차원 평면 위에 3차원 공간을 재현하겠다는 무모한 도전이었다. 반면 동양의 전통적인 그림은, 동양의 화가는 애초부터 그렇지 않다. 그림과 싸우거나 경쟁하려들지 않는다. '내가 그림이고 그림이 곧 나', 즉 주체로서 화가와 객체로서 그림은 결국하나, 불가분(不可分)한 관계임을 이미 간파하고 있었기에 가능한 태도다. 진정한 물아일체(物我一體)의 경지! 논리적 비약과 신비주의로 비출 수 있는 이런 허무맹랑한 해석의 잣대는 차명희의 그림을 이해하는 근거로 여전히 유효하다. 차명희에게 그림이란 생활과 동의어다. 숨 쉬고, 먹고, 이야기하는 것처럼 차명희에게 그림을 그리는 일이란 살아있음에 대한 증명이자 삶의 한 형식이다.

필연에서 비롯된 우연

차명희의 그림 그리기 방식은 단순하게 봐서 크게 두 부분으로 나뉜다. 첫째, 넓은 붓을 이용해 밑바탕 화면을 만들기. 둘째, 그 화면 위에 목탄이나 붓-毛筆로 선을 그어 얹히기. 이런 과정을 거쳐 최종적으로 표면 위에 부유하거나 각인된 선의 흔적을 남긴다. 여기서 그의 몸짓을 따라가 보자. 우선 허리를 숙여 좌우로 몸을 크게 움직이며 캔버스/종이에 바탕화면을 구축한다. 회색 그라데이션(gradation)이 풍부하

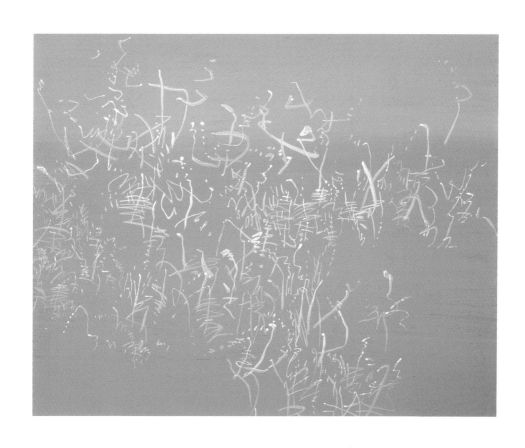

그곳으로 Beyond 181.8×227.3cm Acrylic on canvas 2014

게 표출된 밑바탕엔 붓질의 속도감과 행위의 자취가 적나라하게 드러난다. 이어서 그 위에 본격적으로 선을 긋는다. 물감이 완전히 마른 후에 선을 긋는 경우도 있지만, 아크릴 물감이 마르기 전 여전히 물기를 머금고 있는 화면 위에 선을 긋는 경우가 대부분이다. 이런 방식으로 선 긋기와 지우기를 수차례 반복한다. "마음을 가라앉히고 생각 없이 해야 좋은 선이 나오는데, 몸을 움직이다보면 본의 아니게 자꾸 생각을 하게 된다"며, "인위적이지 않고, 계획적이지도 않으며, 학습에 의한 것이 아닌, 우연의 결과에서 비롯된, 자연스러운 선이 나오길 원한다"는 작가의 말을 통해 그가 그림에서 추구하고자하는 궁극적인 지향점이 무엇인지 짐작할 수 있다.

이처럼 차명희의 작품에서 시각적으로 가장 두드러지게 읽히는 지점이 바로 이 선 긋기 작업이다. 선긋기야말로 차명희 그림의 본질이자 가장 핵심적인 요소다. 그가 긋는 선은 무념무상(無念無想)에서 비롯된 우연의 산물이다. 또한 그것은 잭슨 폴록(Jackson Pollock, 1912-1956)으로 대표되는 추상표현주의의 우연성과는 본질적으로 다르다. 예컨대 잭슨 폴록이 드리핑(dripping)기법으로 활용했던 물감-안료는 작가의 손-행위를 떠난 순간 바닥의 캔버스로 자유낙하 한다. 이때 형태에 대한 완전한 통제가 불가능하다. 반면 차명희의 몸짓-손끝은 처음부터 끝까지 모든 것을 완벽하게 책임진다. 목탄이나 붓을 통해 캔버스와 언제나 연결되어 있기 때문이다. 따라서 그의 그림에선 선 하나하나에 작가의 체취,호흡, 리듬, 감성, 느낌이 고스란히 전달된다. 이처럼 차명희가 보여주는 행위의 흔적 역시 (인위적인) 무의식에서 비롯된 우연의 결과이기도하지만 잭슨 폴록의 회화와는 구분된다. 잭슨 폴록의 화면이 우연에 의한 객관화의 집적이라면 차명희의 화면은 철저한 주관의 결정체이기 때문이다. 그러므로 차명희에게 우연은 필연과 동음이의어다.

무념무상의 경지

우리는 차명희의 선 긋기 작업을 어떻게 이해해야 할까? 나는 여기서 '바라보기'를 제안한다. '오랫동안' '물끄러미' '바라보기'. 이것이야말로 차명희의 작품을 이해하는 통로이자 실마리라고 생각한다. 그림을 그린 작가가 그랬던 것처럼, 그림을 보는 관객 또한 오랫동안 무심히 그의 그림을 바라봐야 한다. 이런 묵시(默視)의 시간과 경험은차명희의 그림과 교감하기 위한 전제조건이다. 얼핏 보기에 단순한 것 같지만 사실 차명희의 선-그림은 무궁무진한 표정을 담고 있다. 똑같은 선이 하나도 없다. 선 하나하나의 방향과 길이, 굵고 가는 강약, 리듬과 속도는 물론이거니와 때론 딱딱하고 거칠게, 때론 부드럽고 유연하게, 때론 격렬하고 사납게…. 말 그대로 변화무상(變化無常)하고 변화무쌍(變化無雙)하다. 그래서 일까?

그의 그림을 오랫동안 바라보면 불특정한 형상이 꼬리에 꼬리를 물며 연상된다. 자연스레 상상력을 자극한다. 눈 내린 들판, 살랑거리는 바람결, 잔잔하게 일렁이는 물결, 끝없이 증식하는 식물의 뿌리 혹은 줄기…, 우주만물 삼라만상이 그 속에 다 들어있다. 시시때때로 움직이는 풍경 혹은 시간이 멈춘 듯한 정물로 그 모습을 달리한다. 그리고 이런 상상력은 은유의 씨앗이 되어 발아한다. 이런 의미에서 차명희의 그림을 문학적으로 해석하자면 내러티브가 있는 산문(散文) 보다 함축성이 두드러지는 운문(韻文), 즉 시에 가깝다. 하지만 정작 작가 본인은 그림에서 어떤 형상을 연상하거나 상상하기를 거부한다. 차명희는 일찍부터 재현에 대한 욕구와 의지를 스스로 부정했다. 그림을 통해 어떤 상황이나 이야기를 전달하겠다는 의식으로부터 한발 비켜서 있다. 자신이 그림을 그릴 때와 마찬가지로 그림을 보는 누군가도 무념무상(無念無想)의 상태이기를 바란다. 이렇듯 차명희 그림의 본질은 눈에 보이는 것 그 너머에 있다. 따라서 관객은 그의 그림 앞에서 생각을 내려놓고 지워야한다. 그저 물끄러미 바라봐야만 한다. 그러면 작가의 심리상태가 헤아려질 것이고, 그의 몸짓-제스처에 감응하게 될 것이다.

작업실 구석에 수북이 쌓여있는 파지(破紙)를 봤다. 캔버스 위에서 펼쳐질 본격적인 붓놀림에 앞서 마치 워밍업을 하듯 한지 위에 먹으로 선 연습을 한 종이 뭉치다. 무작위로 그어진 수많은 선은 마치 초서(草書)처럼 보였다. 이 또한 작가 차명희 작품세계의 근원, 뿌리, 기본이 무엇이며 어디에서 발현된 것인지 엿볼 수 있는 대목이다. 요즘 같은 세상에 굳이 동서양화를 구분 짓는 일이 얼마나 무의미하고 덧없는 짓임을 모르는바 아니다. 그렇다고 동양화의 고유한 정신성과 조형어법이 차명희의 작품을 이해하는 가장 근본적인 단서임을 무시해서도 곤란하다. 흑과 백에서 발현된 회색톤의 절제된 컬러, 재현의 욕구를 초월한 순수한 몸짓, 곰삭은 삶의 성찰에서 비롯된 무심한듯 툭툭 내던진 선. 이 모든 것이 작가 차명희의 그림을 결정짓는 요소다. "인생을 살다보니 참 보잘것없고 사소한 것 같아요. 획기적이고 대한한 것보다는 소소한 일상이 더 좋아요. 그림도 마찬가지더군요. 화도(畵圖) 위에 치밀하게 그린 선보다 연습하듯 장난치듯 무심히 그린 선에 더 좋고 애정이 가요"라며 겸연쩍게 웃는 작가의 미소에서 세상의 모든 불협화음을 조율하고 변주하는 마에스트로의 카리스마를 발견한다.

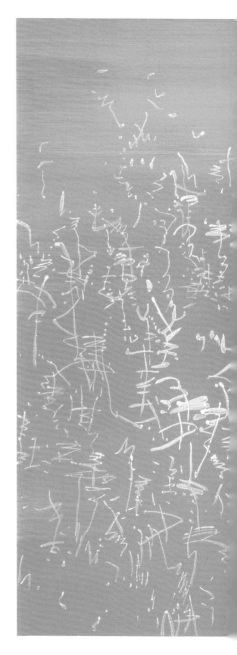

그곳으로 Beyond 181.8×227.3cm Acrylic on canvas 2014

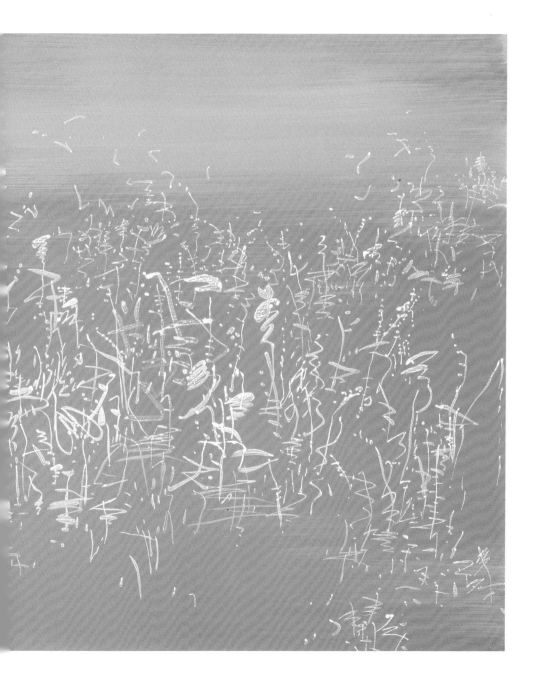

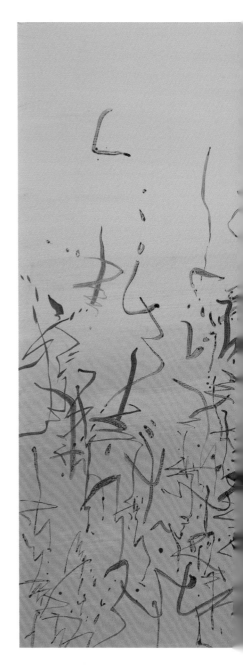

그곳으로 Beyond 181.8×227.3cm Acrylic on canvas 2014

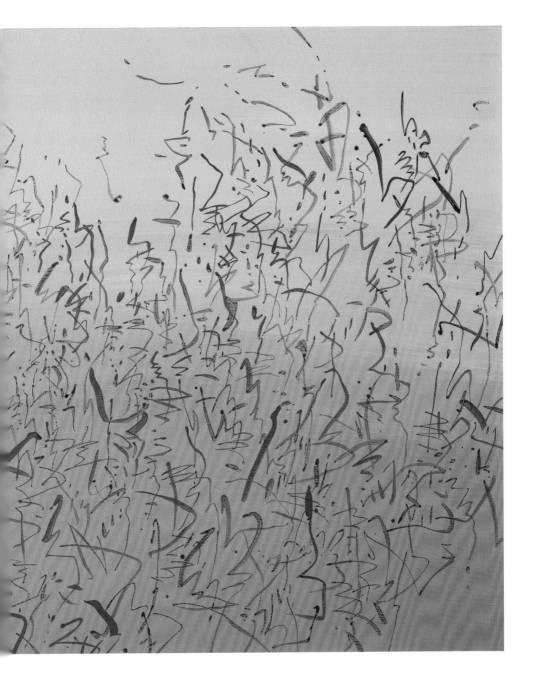

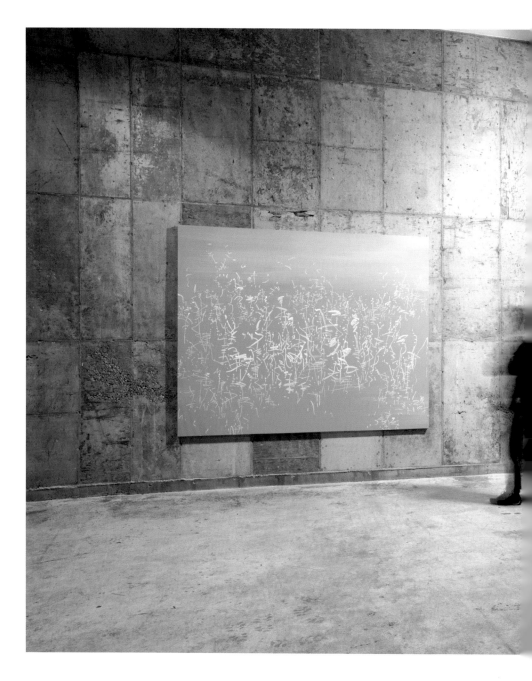

스페이스 몸 미술관 전시전경

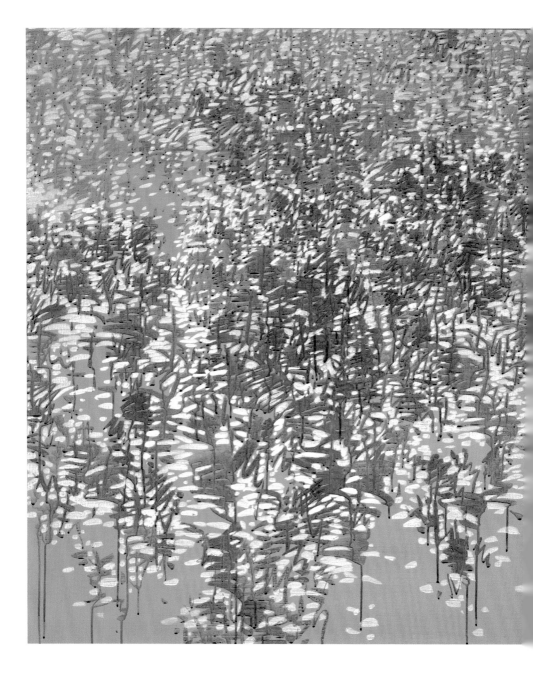

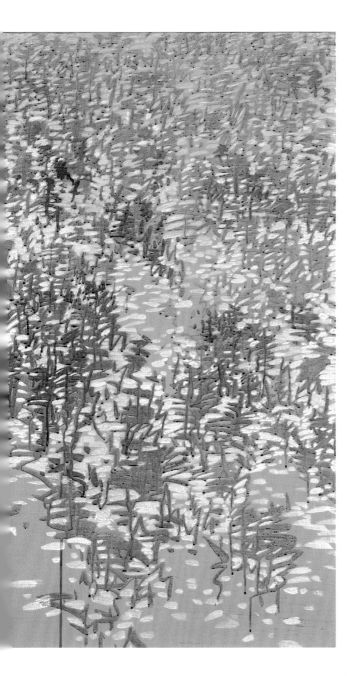

그곳으로-숲 Beyond
130×162cm Acrylic on canvas
2014

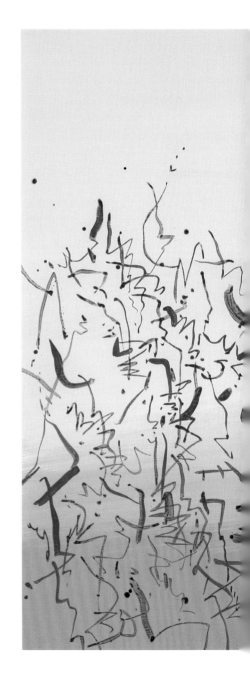

그곳으로 Beyond　181.8×227.3cm　Acrylic on canvas　2014

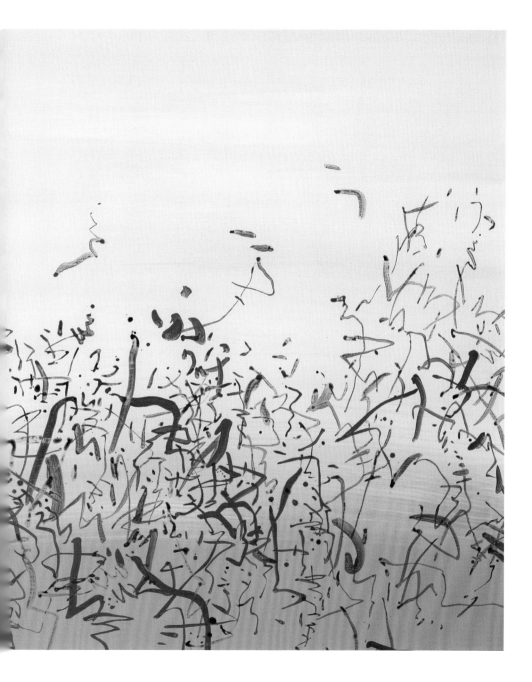

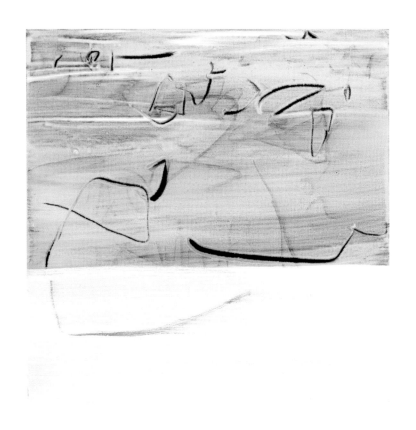

바라보다 Gaze 45.5×45.5cm Charcoal, acrylic on canvas 2014

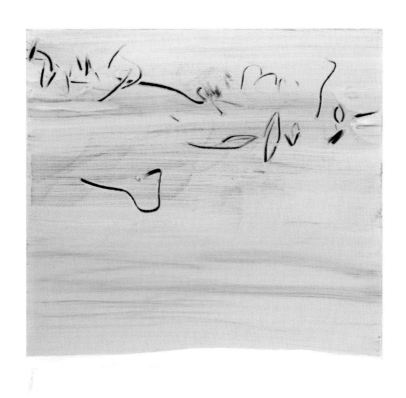

바라보다 Gaze 45.5×45.5cm Charcoal, acrylic on canvas 2014

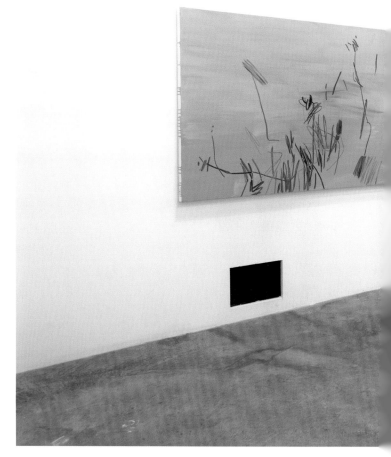

스페이스 몸 미술관 전시전경

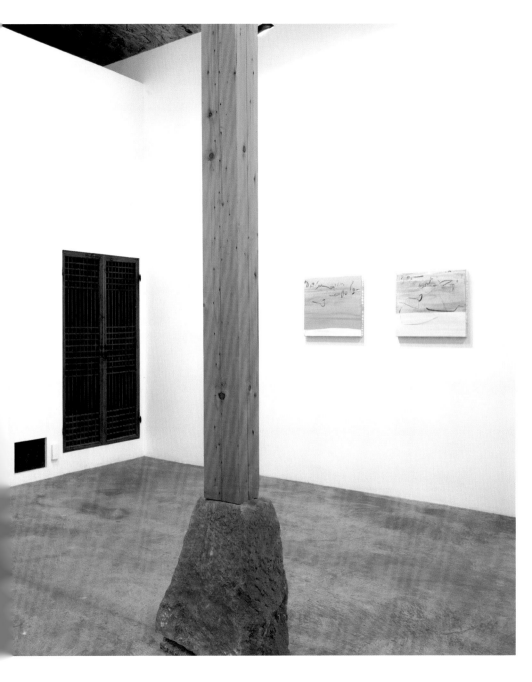

바라보다

선·사건·존재-차명희

김최은영 | 미학

재현에 反하다. 차명희 작품 속 線과 色, 공간과 시간은 새로운 존재의 재현 혹은 새로운 창조적 모방으로 읽힌다. 구상과 비구상을 넘나들고, 자연과 감정의 미묘한 줄타기를 하고 있는 작가의 호흡은 비논리적 공간을 형성하지만 오히려 편안한 감상을 전한다. 나는 듯 유려한 모필 線과 거칠고 빠른 속도의 목탄線은 작가의 의지와 작품의 재료가 만나 어떠한 감정이 화면에 유입되고 어떻게 그것이 동의라는 예술언어로 확장되는지 잘 드러내 준 秀作이다.

이것의 시작은 '비움'이다. 작품 속 등장하는 숨통인 여백과 공기의 흐름은 아무것도 없는 단순한 비어있음이 아니라 태허로 되돌아가는 생명의 공간이 된다. 채움의 시공에서 비움의 시공과 자연으로 化했을 때 새로운 가능성과 생명이 움트고, 보이지 않는 무형의 아름다움을 실존 가능케 한다.

차명희의 작업은 무형의 그것이다. 그러나 우리는 반대로 실물의 그것, 존재하나 인식하지 못했던 삶과 사유의 흔적을 사실로 목격한다. 그는 실존과 허상의 교차점을 잡아낸다. 구조적 법칙을 적절한 완급조절로 찰나의 순간을 만든다. 時·空이다.

작가가 말하는 비움과 虛는 결과적으론 유형의 그것임에 분명하다. 그러나 우리가 오늘 목격하는 것은 단순한 사실의 그것을 분명 넘어서있다. 무형의 무언가를 포착해낸 셔터타이밍. 시공을 읽어낸 작가의 오랜 熟이 날 것의 자연을 오늘이라는 동시대성으로 읽어낸 生으로 해석될 때 비로소 등장 가능한 시각

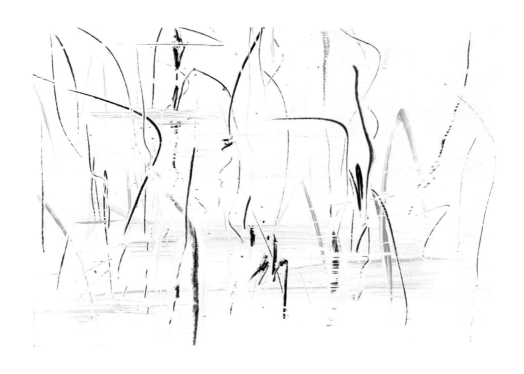

바라보다 Gaze 63×94cm Charcoal, acrylic on paper 2012

예술이다. 유형으로 드러난 그의 무형은 그래서 살아있고, 때문에 오늘이다. 實·蓮이다. 시간과 공간, 그리고 현실적 살아있음이 함께하는 時·空·實·演 이다.

화면 속 선들은 인식 수준의 범주에서 펼쳐진 광경처럼 보인다. 그러나 단순하지 않다. 학습 받은 단어 속에서 군이 골랐을 뿐 차명희의 선은 선(線-그어놓은 줄이나 금)이며, 필(筆-붓, 덧보태어 쓰다), 획(劃-긋고, 나누고, 쪼개고, 자름)이다. 관찰(혹은 바라보다)과 같은 일에 서툰 사람들은 알아차리기 힘든 고등 수준의 추상적 환경이다.

차명희의 선은 자연이다. 화면 속 선의 합쳐짐과 흐트러짐은 특정하거나 분명한 '어디'가 아닌 익명의 자연이며, 자연 중 산이거나 호수, 혹은 자연인 바로 '사람'이다. 우리가 규정하여 명명했다고 믿는 오늘의 풍경은 사실 다분히 사회적이며, 규칙적이고, 소속된 개체일 수밖에 없다는 사실을 일깨워준다. 그러나 그의 작품 속에는 뛰어난 구성과 리듬이 있어 보는 동안은 무겁지 않게 실존의 문제를 탐닉할 수 있도록 배려해 놓았다. 여러 파편의 선을 나열해서 하나의 작품으로 만든다는 것은 작가의 감각적, 직관적 스킬이 매우 뛰어나야만 가능한 일이다. 게다가 이렇게 모아 놓은 여러 조각의 선은 결과적으로 미묘한 덩어리감과 조화로운 여백으로 인해 마치 어떠한 대상을 다루고 있는 것과 같은 정서와 느낌을 잘 전달해 낸다. 색감을 선택하고, 공간을 구성하며, 적절한 재미와 行間까지 매우 감각적이다. 오늘의 시각예술가에게 필요한 덕목은 대상의 미세한 '차이'를 먼저 발견하거나 진리의 미묘한 '사이'에 대한 물음을 먼저 감행하는 것 일수도 있다. 그만큼 동시대(contemporary)라 지칭되는 오늘은 매우 복잡하고 다양하며 변수 또한 상당하다. 그 많은 사변-思辨: 경험에 의하지 않고 순수한 생각만으로 인식에 도달하는 일-을 한 줄 정리하기 위해서 수반되었을 유사하고 반복적인 사유와 실험이 결과론적 화면 한 장으로 담긴다.

차명희가 창조한 공간은 靜이며 동시에 動이다. 의미를 부여할 수 있는 여러 가지 요소와 또한 의미 없이 기호처럼 등장하는 선들의 관계가 생성과 소멸이 공존하는 유기적 환경을 조성한다. 화면에 등장하는

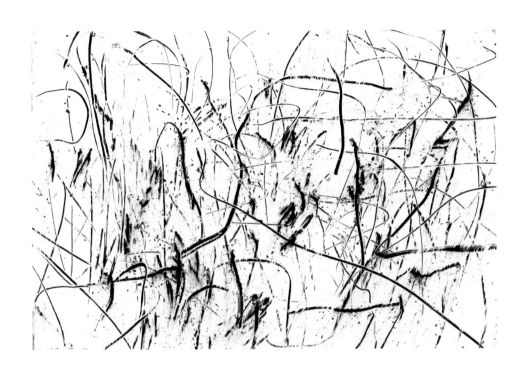

바라보다 Gaze 63×94cm Charcoal, acrylic on paper 2012

여러 가지 싸인(sign)들은 동어반복에 가까운 선들의 결합으로 보이지만 시각 결과물에서는 예민한 감정선을 만들어 낸다. 차명희는 인식이 갖고 있는 대상이나 공간에 대한 편견들로부터 직감적으로 느끼는 실체에 대한 탐구를 시작한다. 대상이 없는 공간성. 공간화 되지 못한 공간성. 공간의 DNA와 같은 낌새들이 실존의 세계와 한가지처럼 등장시킨다. 보이지 않는다 해서 반드시 존재하지 않는 것은 아니듯 차명희의 공간과 대상에는 분명 우리가 인식, 인지하지 못하고 스치는 무엇에 관한 독백들이 표출된다.

작가가 대상으로 포착한 것은 현상의 데이터가 아닌 실존, 그 본질 자체. 그가 목격한 '어디'는 이미 보았던 이미지의 해체만은 아니다. 그저 선인 동시에 규칙을 갖고 있는 신호체계에서 벌어지는 사건들. 그 너머의 어디. 실존의 이야기가 내포되어 있다. 재현의 차원을 너머 새롭게 조어된 차명희의 찰라적 선들은 '그 곳'그 순간적 지점이며, 미리 눈치 챈 미묘한 낌새다. 또한 그것은 일정한 개념이 아닌 위태로운 시대의 경계면, 정체성의 과도기에 서 있는 모든 이를 가리키는 자아로 읽히기도 한다.

특히 주목할 만한 것은 가장 최근작, 곧 신작이라 할 수 있는 그의 작업이 변화의 시점에 자연스럽게 도래되었다는 점이다. 물론, 기존 차명희 회화의 추상적 화면과 몽환적인 느낌, 자연과 우주의 관계, 점과 선의 자유롭고 탄력있는 긴장감은 기존의 것과 별반 차이는 없어 보인다. 하지만 조금 구체적으로 화면을 살펴보자면 차명희식 대상에 대한 집착이라 할 수 있는 치열한 선의 극대화가 과감하게 생략되어 있음을 발견하게 된다. 강물인지 풀밭인지 알 수없는 선들은 조금 크기가 작아졌고 반복되며 미루어짐작할 수 있는 많은 경우의 수를 탄생시켜 제3의 공간을 열어 놓는다. 자연과 인간심리에 대한 인상으로 시작한 그의 그림이 점과 선을 차용하여 이루어졌다면 어쩌면 이 새로운 시도의 작품들은 그 점과 선 마저도 작가의 것이 아닌 것은 배제한 채 선의 작가적 원론으로 돌리기 위해 대상 자체의 해체를 시도하고 있는 지도 모른다. 게다가 주제 의식이라고 볼 수 있는 내용적인 측면 역시 자신이 하고자 하는 이야기를 보다 적극적으로 발설하고 있다. 상승하는 선들과 여전히 불투명하고 명확하지 않은 덩어리감이 주는 거시적 풍경같은 느낌, 그 아래에 숨겨 놓은 자연의 모습은 흰색조의 유선형 표식으로 산세와 바위 등의 풍경을 목격하고 있는 듯한 상징으로 자리 잡는다. 물론, 이미지를 읽는 과정에서 쉽게 목격할 수

없는 부분이다. 하지만 이 숨겨놓은 표식이 들어났을 땐 작가의 심리를 반영하는 중요한 키워드로 읽혀진다.

차명희가 포착한 장면은 매우 극적이지만 실제로는 우리가 모두 목격했던 장면이다. 인간의 삶의 범주인 자연, 그 속의 익명성들과 부조리한 실존의 사실이다. 무형에서의 유형으로 창조된 환경보다 훨씬 더 동의를 구하기 힘든 유형에서 새로운 무형으로의 전이. 이것은 구획된 시간과 공간 속에 존재하지만 보이지 않는 절대 찰라의 순간이며 사실이고, 존재이다.

바라보다 Gaze 97×162cm Charcoal, acrylic on canvas 2008

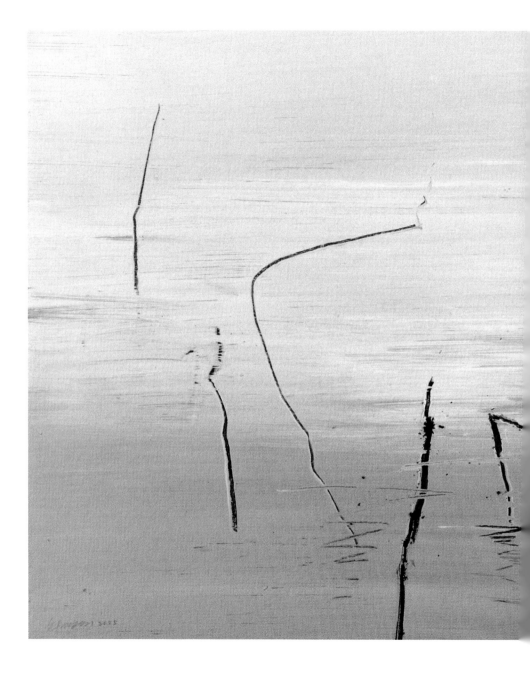

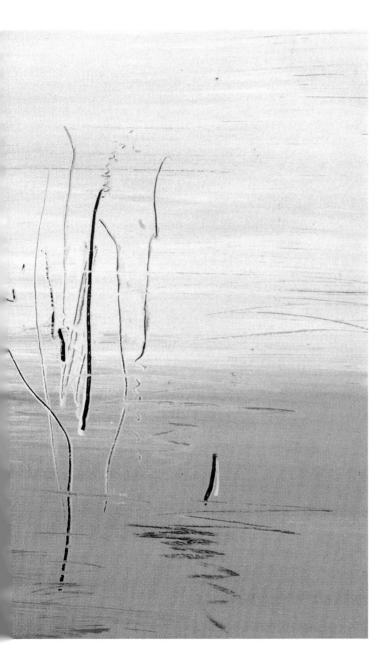

바라보다 Gaze 97×162cm
Charcoal, acrylic on canvas
2005

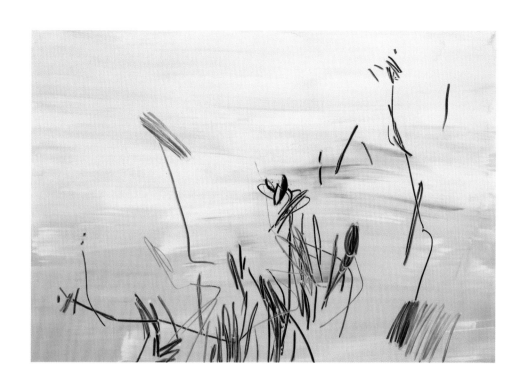

바라보다 Gaze 112×162cm Charcoal, acrylic on canvas 2014

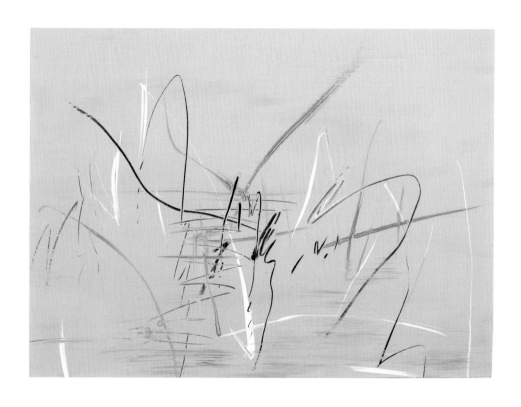

바라보다 Gaze 72.7×100cm Charcoal, acrylic on canvas 2014

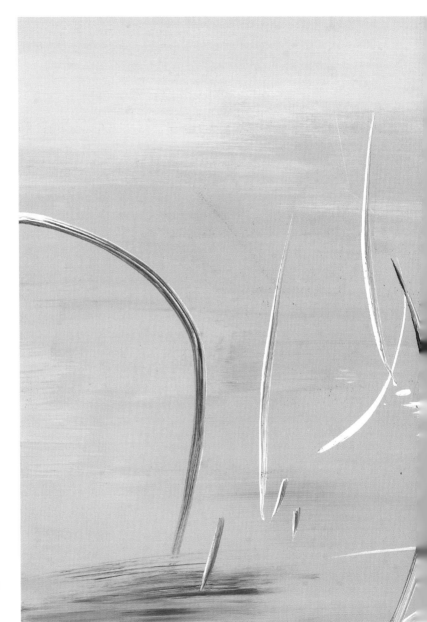

바라보다 Gaze
73×117cm
Charcoal,
acrylic on canvas
2014

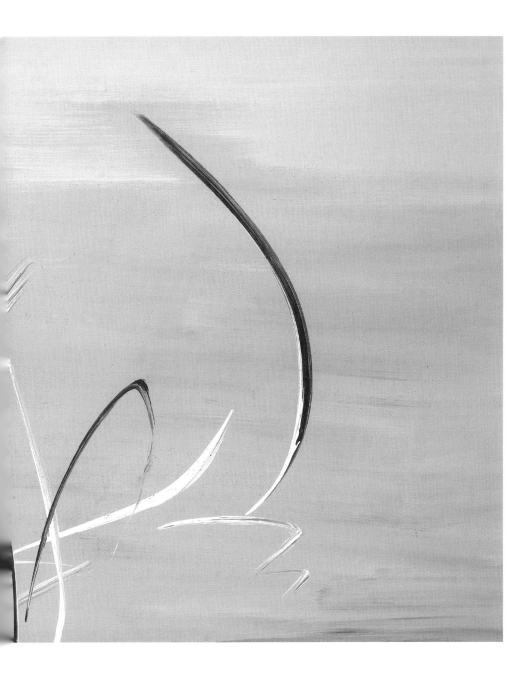

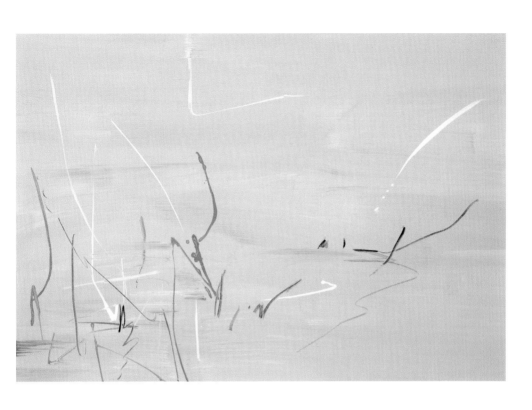

바라보다 Gaze 112×162cm Acrylic on canvas 2014

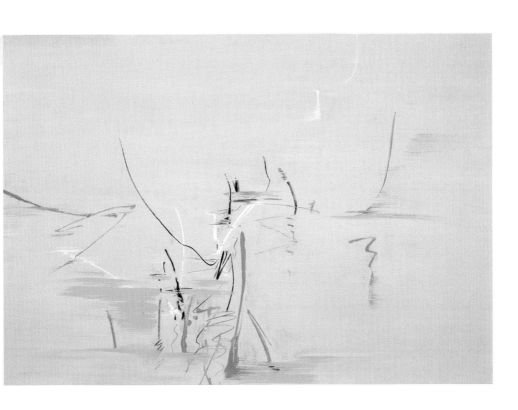

바라보다 Gaze 112×162cm Acrylic on canvas 2014

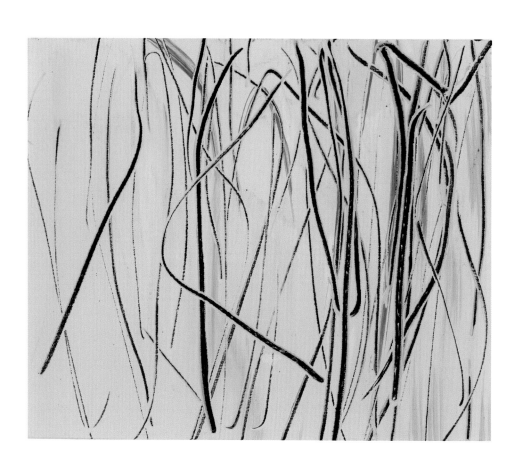

숲 Forest 38×45.5cm Charcoal, acrylic on canvas 2014

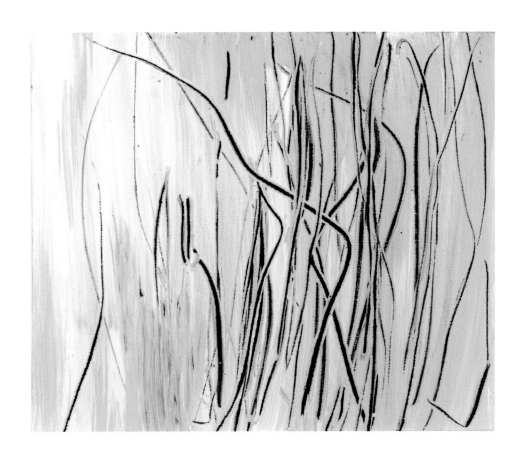

숲 Forest 38×45.5cm Charcoal, acrylic on canvas 2014

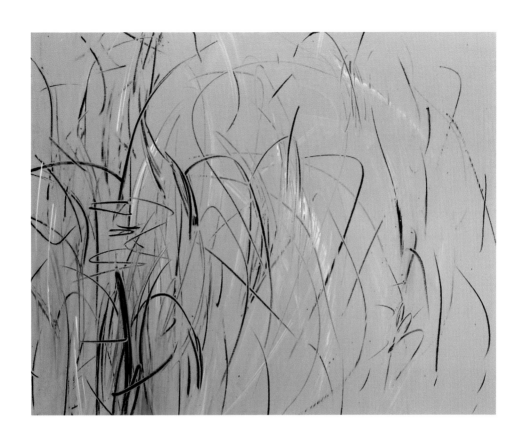

숲 Forest 72.7×90.9cm Charcoal, acrylic on canvas 2014

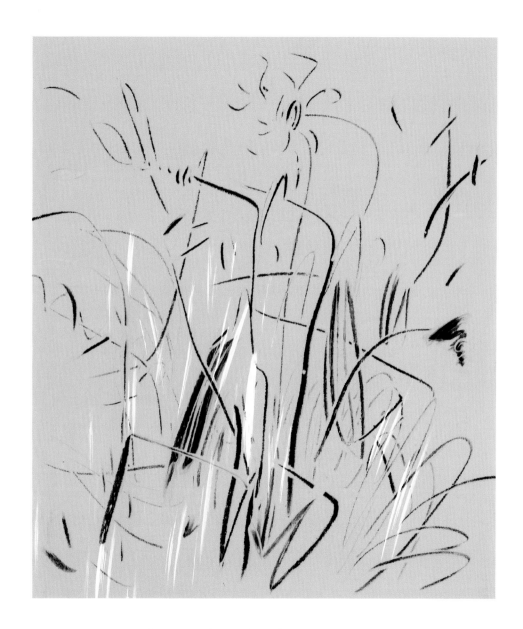

숲 Forest 53×45.5cm Charcoal, acrylic on canvas 2014

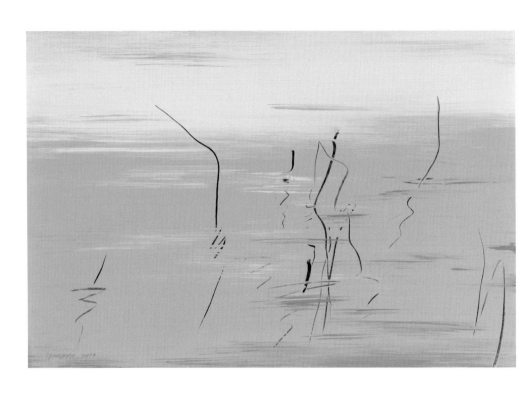

바라보다 Gaze 63×94cm Charcoal, acrylic on paper 2014

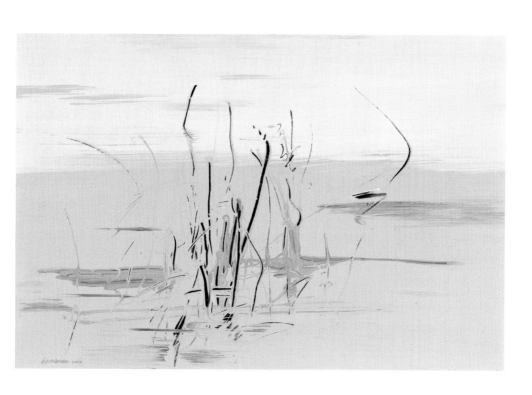

바라보다 Gaze 63×94cm Charcoal, acrylic on paper 2013

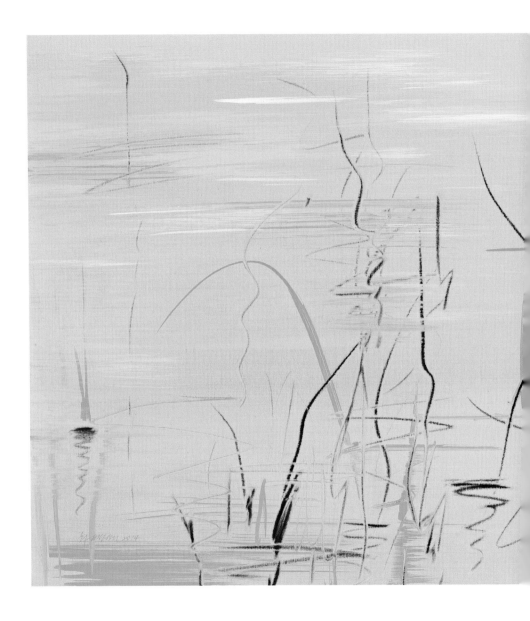

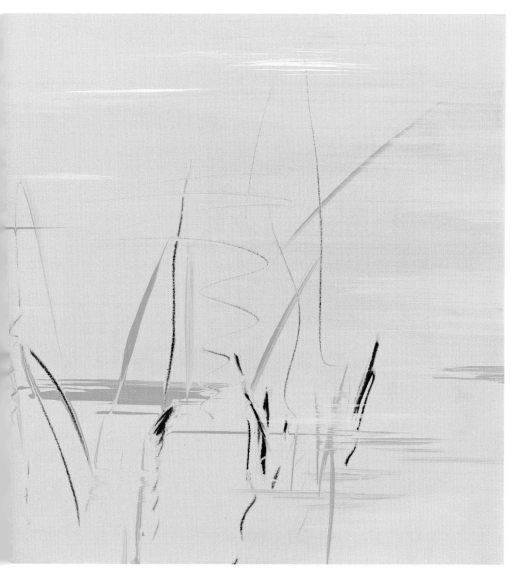

바라보다 Gaze 60×117cm Charcoal, acrylic on canvas 2014

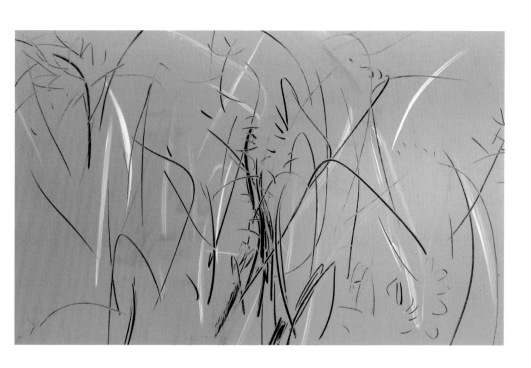

숲 Forest 73×117cm Charcoal, acrylic on canvas 2014

갤러리 로얄 전시전경

소리

동양의 정신을 현대적인 표현 중에 내포 하다

판디안 范迪安 | 평론가, 북경 중앙미술학원 부원장

아시아 예술은 전통적인 형태에서 현대적인 형태로 진행하는 과정에서 서양 현대주의의 강력한 충격에 의해 오랜 기간 동안 깊은 영향과 침투를 받게 되었다. 이는 역사적 숙명이다. 그러나 동시에 아시아 국가의 의식이 있고 뜻이 있는 일부 예술가들은 줄곧 외래 예술의 충격과 영향 그리고 침투를 일종의 문화 융합의 계기로 삼아 피동적인 수용을 선택적인 흡수로 변화시켰다. 또 이런 본보기를 기초로 하여 자신만의 창조적 작업을 진행함으로써 예술사의 균형을 다시 바꾸어 아시아 예술이 새로운 시대로 향하도록 하는 길을 열었으니, 이는 역사적인 의미를 갖추고 있다고 말할 수 있다. 곧 이런 의미에서, 본인은 중.한 양국 예술의 상호 인식과 이해 그리고 교류를 매우 중시하고 있다. 특히 성과와 성취가 있는 예술가들을 상호 소개하는 것이 바로 그것이다. 그들의 예술 실천을 통해 천변 만화하는 예술사의 상황과 예술가의 진면목을 이해하고, 양국 예술의 현대 과정의 가치와 미래의 모습을 인식할 수 있는 것이다.

2004년 늦가을, 금산(琴山) 화랑의 황달성(黃達性) 선생의 소개와 중.한 예술 교류에 힘쓰는 한지연(韓之演) 선생의 안내로 나와 몇몇 중국비평가 동인들은 함께 한국 화가 차명희의 화실을 방문했다. 그녀는 우리에게 새로운 작품들을 보여주었는데, 그녀는 한창 화실에서 작업을 하고 있었다. 내 눈으로 지금까지 보지 못했던 추상적 표현이 사람의 시각을 새롭게 만들었다. 그녀의 여러 작품 구성의 전체적인 면모는 통일과 단순함이다. 화실 전체는 마치 흑색, 백색, 회색의 세 가지 색으로 염색된 세계 같았다. 한 점 한 점 그림의 이미지가 각각 다른 느낌을 주었고, 사람의 시선을 멈추게 하기에 충분했다. 작품을 감상하고 있노라면 그 세밀한 점과 선이 교차되어 이루어진 비현실적인 공간 속으로 빠져들게 된다. 당시 그녀의 작품과 작업 상태는 나에게 놀라움을 느끼게 하였고 이후에 나의 수많은 사고를 야기시켰다. 내 생각에

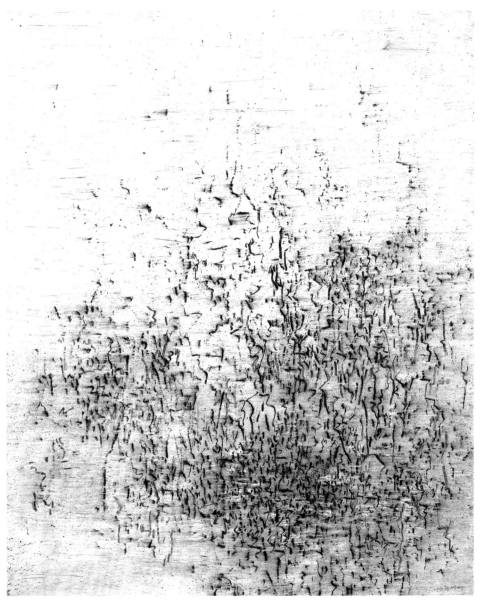

소리 Sound 168×137cm Charcoal, acrylic on paper 2003

는 차명희의 예술 행적과 그녀의 예술 성취는 20세기 동,서양 예술이 만난 복잡한 상황 아래에서 노력하여 탐구해낸 대표적인 것이다. 한국의 중견 예술가로서 매우 감성적이고 선명한 그녀 개인 품격의 뒷면에는 실제로 탐구의 고통을 포함하고 있으며 문화적으로 깊이 있는 사유의 과정으로 충만되어 있다.

차명희의 작품은 주로 흑백으로 구성되어 있고 자유롭게 표현된 필법으로 보건대, 그녀의 예술은 어느 정도 서양 추상회화의 영향을 받았다고 보인다. 그러나 작품의 기조, 주제, 화풍 그리고 언어표현방식에서 보면, 오히려 서양의 추상회화를 초월하는 방식으로 갔다고 하겠다. 1947년 폴락(Jackson pollock)은 당시 유럽 초현실주의 회화의 영향을 받아 '드리핑기법'이라는 회화 풍격을 창조해냈고, 이로써 '예술은 무의식에 근원한다'는 관념을 증명했다. 즉 '심리자동화'는 회화예술상 체현된 가능성이다. 폴락은 예술가의 작업은 '내재 세계를 표현하는 것'바꾸어 말하면 활력, 운동 그리고 기타 내재 역량을 표현하는 것'이라고 보았다. 그래서 예술평론가 로젠버그(harold rosenberg)는 이런 회화를 '행동회화(액션 페인팅, action painting)'라고 칭했다. 화가는 화폭을 행동의 장소로 삼는 것이고 회화의 과정은 화가의 행동에 대한 기록이라는 것이다. 작품이 드러내고자 하는 것은 이미 그림을 그리기 전의 구상이 아니라 그림을 그리는 행동의 전체 과정인 것이다. 그래서 회화 재료의 물질성과 회화 가치의 행동성은 추상표현주의 회화의 두 가지 기본적인 특징이 된다. 차명희는 서양추상회화와 추상표현주의의 특징을 분명히 알고 있고, 그녀의 회화와 추상회화가 관련이 있긴 하지만 그녀가 하고자 하는 것은 서양식 추상회화와의 차이를 극복하고 자신만의 길을 걷고자 하는 것이다.

우선, 차명희는 서양 회화 재질의 매개와는 다른 창작을 진행하였다. 그녀는 먼저 판지에 회흑색으로 바탕을 그렸는데, 그 판지의 재질 위에 회흑색을 칠한 것이 우아한 질감을 갖고 있어, 마치 따스하면서도 함축적인 혼돈의 공간과도 같았다. 이런 기본 위에 그녀는 백색의 아크릴을 이용하여 가벼운 터치를 했다. 그런데 백색의 표층과 흑색의 밑바탕이 그리는 과정에서 자연스럽게 서로 융화되어 그림은 더욱더 아름답고 우아한 흑색, 백색, 회색의 시각적 효과를 냈다. 마지막에 그림 위에 길고 짧은 일정치 않은 선을 긁어내면, 이러한 선들로 회흑색의 재질이 드러난다. 그림 위에 남겨진 첫 번째 그린 터치와 두 번째 그은 선이, 의미 있는 형식과 내포되어 있는 형상을 만들어낸다.

차명희의 작품 속의 형식과 형상은 무의식이 표현된 결과이기는 하지만, 이러한 동양식의 경험과 체험, 그리고 감각과 지각의 의의는 이미 서양의 추상회화, 혹은 추상표현주의 풍격과는 다르다. 차명희의 작

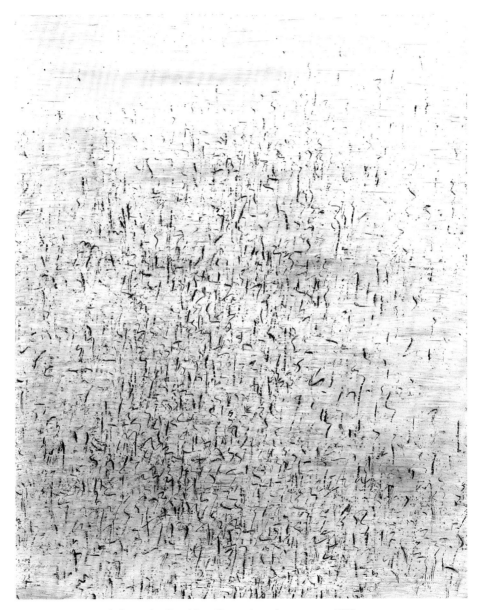

소리 Sound 168×137cm Charcoal, acrylic on paper 2003

품에서 우리가 더 많이 느낄 수 있는 것은 화가 스스로 자신의 내면 심리세계에 대해 끊임 없이 질문한 다는 것이다. 이러한 표현방식은 동양의 심미적인 깨달음과 심미적 경지를 표현하고 있다. 이는 바로 추 상과 표현 사이에 있는 '정서적'회화이다. 동ㆍ서양은 문화의 추세와 가치관에 있어 차이가 상당히 크다. 서양의 추상적 예술이 물질적인 형식감을 명확하게 반영하는 것이라면, 동양의 의상(意象)회화가 반영 한 것은 총체적인 시공관념이다. 또 추상예술이 추상적인 사유의 엄격한 논리적 영향을 더 많이 받는 것 이라면, 의상(意象)이 표현한 것은 오히려 '오직 뜻만 이해 할 뿐이지, 말로 다 전할 수 없다(只可意會, 不 可言傳)'는 심령적 경지이다. 차명희의 그림은 하늘과 땅을 관조하고, 자연을 관조하며, 영원한 것을 관 조하고 있다. 이러한 관조적 태도는 그녀의 내면에서부터 출발한 것이다. 그리고 작품 속에 표현되어 나 타난 것은 바로 자연 만물의 생동하고 멈추지 않는 활발한 생기와 기상이다.

본인은 차명희의 그림을 '정서적'회화라고 칭하는데, 그 이유는 그녀의 조형적 능력의 원천이 서양 회화 의 기법에 있지만, 정신적인 면에 있어서는 동양 문화에 근원을 두고 있기 때문이다. '의상(意象)'의 근원 은 자연에 있고, '의상'의 표현 역시 예술가가 자연을 존중하는 데에 있다. 이는 곧 '평담하고' '자연스러 운'마음과 정취를 숭상하는 것이다. 차명희의 작품, 특히 무제, 의미없는 선 (Meaningless) 계열의 작 품과 소리 (Sound) 계열의 작품은 모두 염화미소 중의 '징회관도(澄懷觀道)'라고 하는 선의(禪意)를 느 끼게 해준다. 또한 '대상무형대음희성(大象无形, 大音希聲)'의 광활한 경지를 느끼게 한다. 이른바 감정은 경물에서 생겨나고, 경지는 형상 외에서 나온다는 것이다.(情由景生, 境生象外) 이 여성 예술가의 회화 작 품을 통해서, 우리는 사람을 감동시키는 예술 작품을 볼 수 있을 뿐 아니라, 화가의 조용하고 그윽하며 아름답고 맑은 심리 세계와 예술에 대해 끊임 없이 추구하는 마음을 느낄 수 있다.

동아시아 각국의 경제발전에 따라 전세계의 이목은 동양과 동양문화에 집중되고 있다. 동양문화의 독특 한 가치 체계, 천여 년의 두터운 문화전통은 우리 현대 문화의 문화구조를 뒷받침해 줄 수 있었고, 이에 세계의 주목을 받게 되었다. 차명희는 한국의 현대 예술가이고 그녀의 작품은 현대 한국, 나아가서는 동 양 예술의 발전 추세를 대표한다. 이는 바로 현재에 근거한 것이며, 현대적인 방식을 가지고 전통을 거 울로 삼아 회귀하여 동서양의 전통 예술을 융합하여 창조해낸 것이다. 2005년 10월 15일

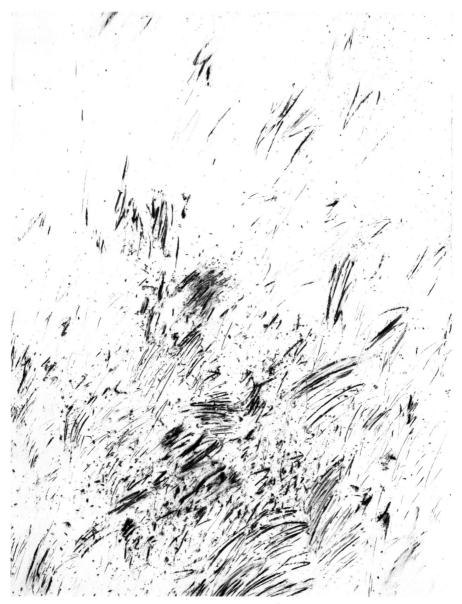

숲 Forest 130×166cm Charcoal, acrylic on canvas 2012

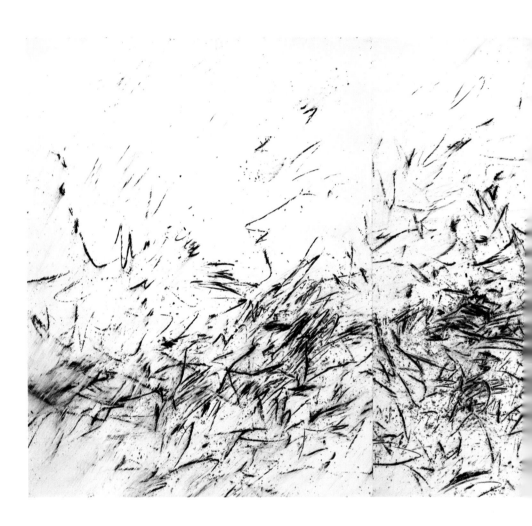

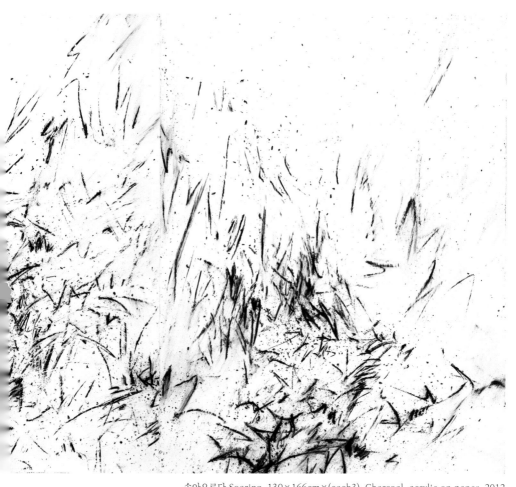

솟아오르다 Soaring 130×166cm×(each3) Charcoal, acrylic on paper 2012

무제 Untitled 74×144cm Charcoal, acrylic on paper 2011

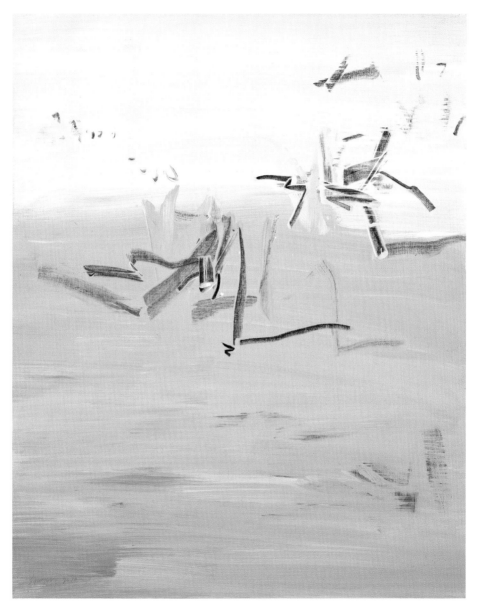

새 Bird 90×72.7cm Charcoal, acrylic on paper 2010

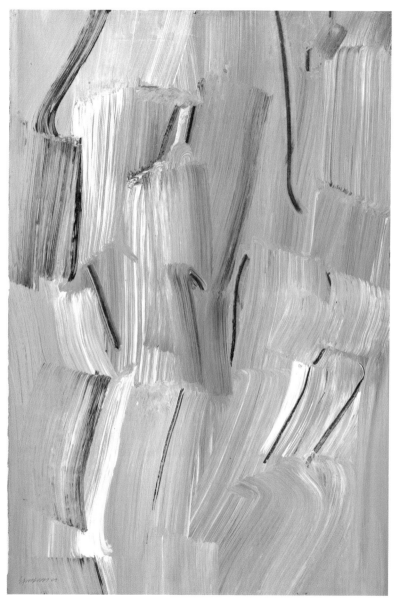

무제 Untitled 63×75cm Charcoal, acrylic on paper 2009

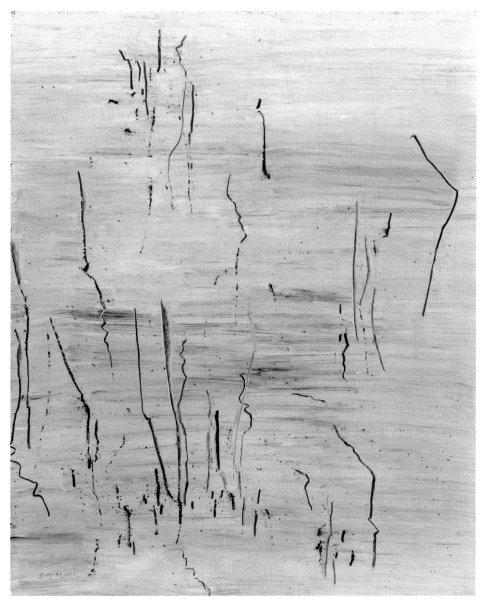

의미없는 선 Meaningless Line 137×167cm Charcoal, acrylic on paper 2003

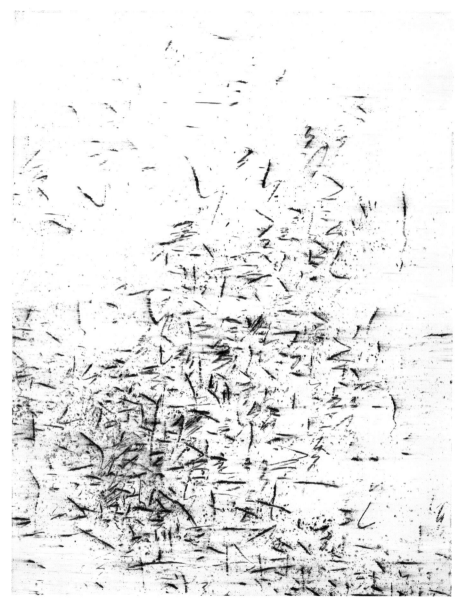

소리 Sound 168×130cm Charcoal, acrylic on paper 2010 (◁부분디테일)

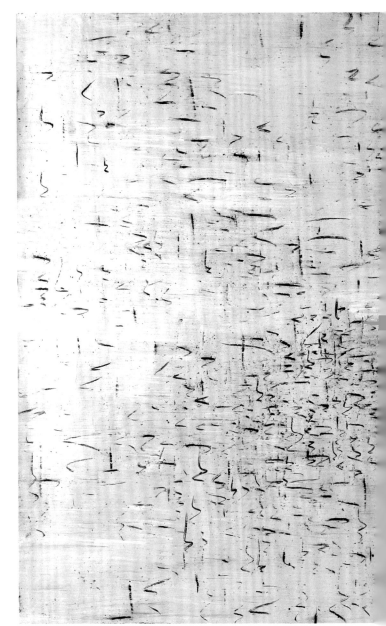

울림 Resonance
120×182cm
Charcoal, acrylic on paper
2003

소리 Sound 121×183cm
Charcoal, acrylic on paper
2009

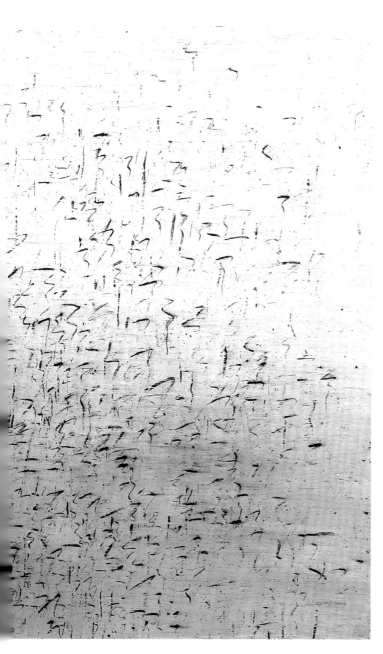

소리 Sound 120×180cm
Charcoal, acrylic on paper
2003

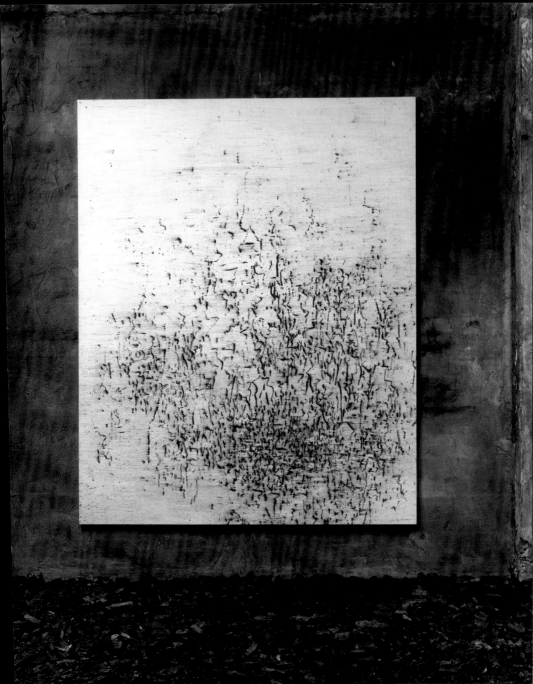

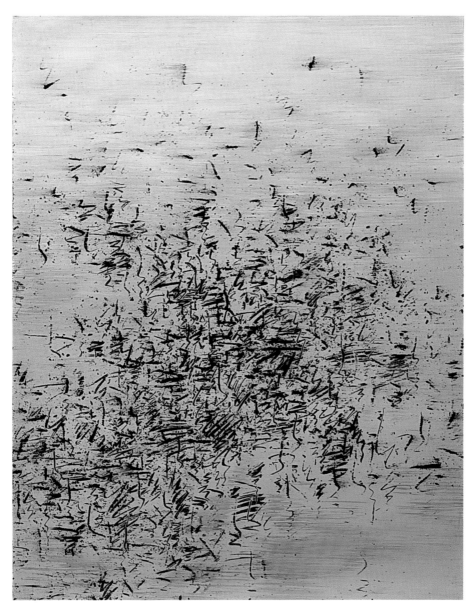

소리 Sound 168×137cm Charcoal, acrylic on paper 2010

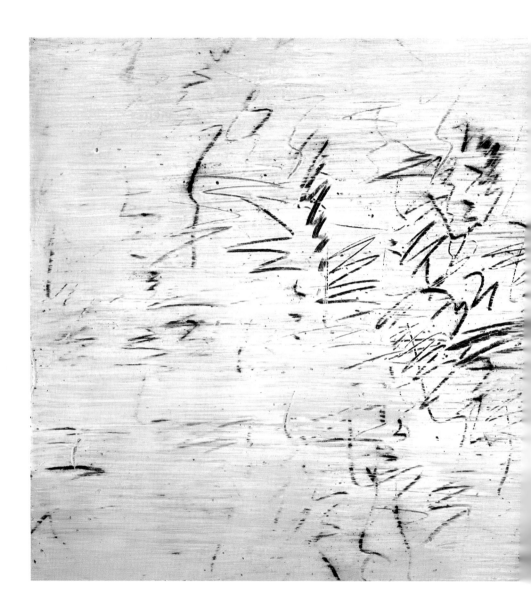

94

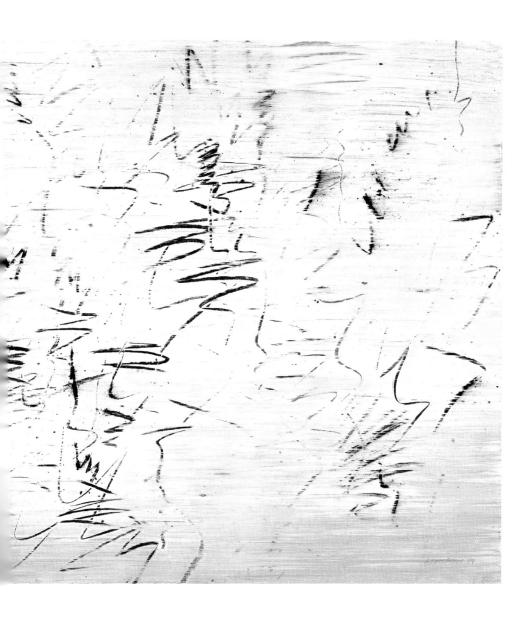

소리 Sound 74×144cm Charcoal, acrylic on paper 2009

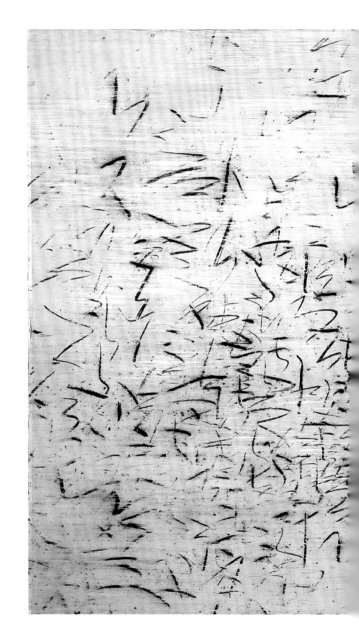

소리 Sound 121×182cm
Charcoal, acrylic on paper 2008

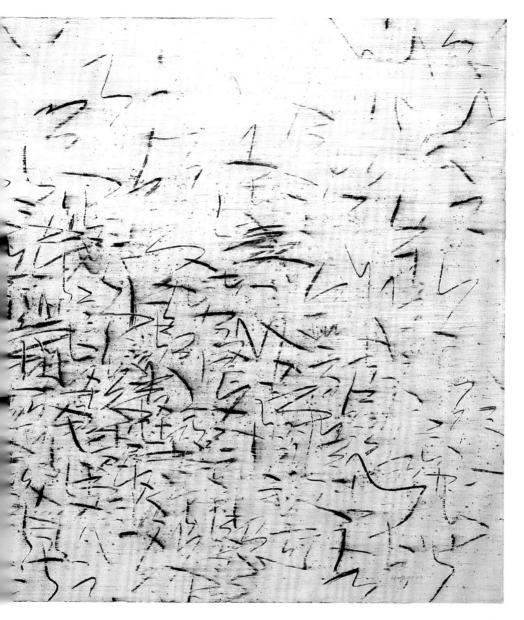

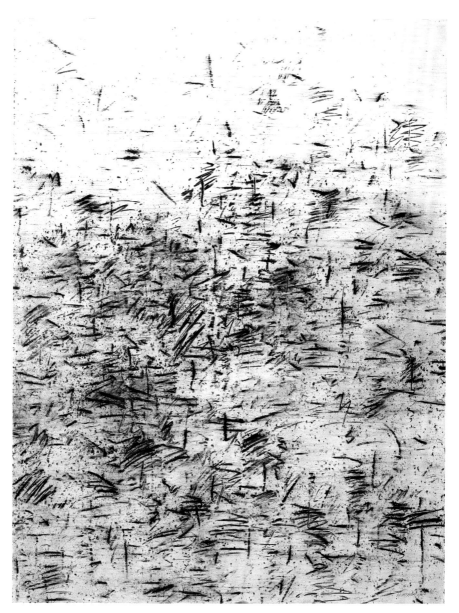

숲 Forest　168×137cm　Charcoal, acrylic on paper　2010

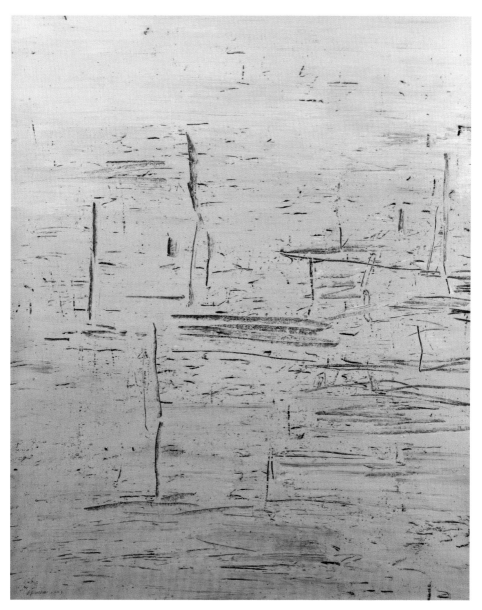

바라보다 Gaze 137×167cm Charcoal, acrylic on paper 2003

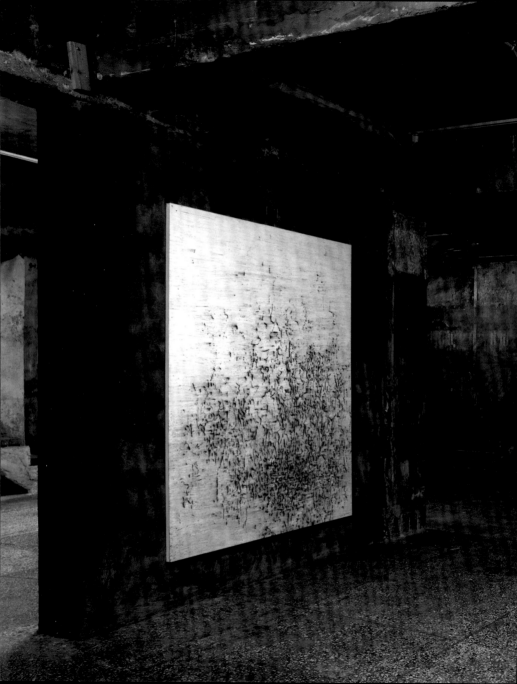

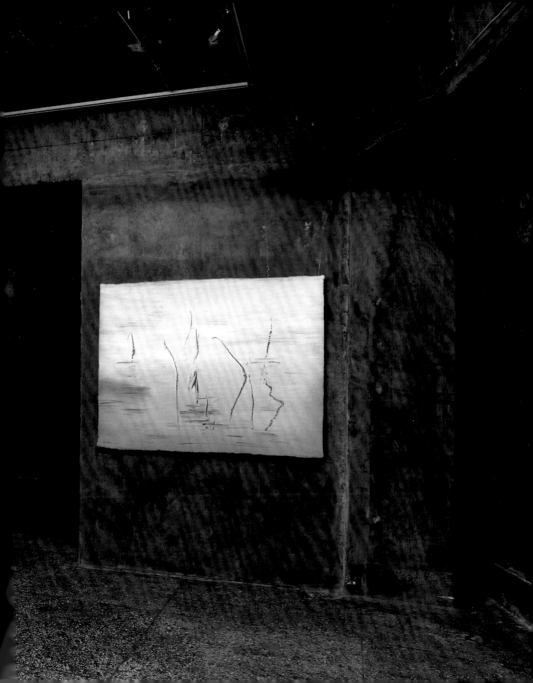

상상

車明熹의 풍경화

나가하라 유스게 中原佑介 | 평론가

車明熹의 작품에 「Landscape」라는 제목이 있다.
이 영어 제목은 일본말로는 「풍경」이라고 번역하지만 주지하는 바같이 한눈으로 바라볼 수 있는 경치라
는 뜻의 말이다. 즉, Landscape라는 것은 인간의 눈과 관계가 있는 말이며 우리들의 시각과 결부되는
개념인 것이다. 그래서 이 Landscape는 또한 풍경화나 산수화를 뜻하는 말로도 통용되고 있다.

이 제목은 車明熹 작품의 Motive가 풍경인 것을 단적으로 말하고 있지만 그렇다고 해서 이 화가가 단
순히 풍경만을 그리고 있다고 생각할 수 없는 면도 있다. 약간 말장난 같은 느낌이 있지만 車明熹는 「풍
경(風景)」의 「景」이 아닌 「風」쪽에 관심을 갖는 것 같아 보이기 때문이다.

자연은 우리들의 시각에만 대응하고 있는 것이 아니고 청각, 촉각, 후각, 미각과 같은 5감 모두에 대응
하고 있다. 풍경화는 그런 자연을 시각이라는 창구(窓口)로 분할해서 이루어져 왔다. 그러나 車明熹는 자
연을 시각만으로 분할하지 않고 5감이라는 모든 감각에 대응하는 것으로 파악하고자 하는 욕구에 사로
잡혀 있는 것 같아 보인다. 자연의 형태뿐만 아니라 자연의 소리를, 물의 흐름을, 바람의 느낌을 파악하
고자 한다. (「Sound」, 「I watch flowing water」등의 작품 제목이 있기 때문이다.)
그러나 화가인 車明熹는 이 모든 것을 시각의 대상인 회화로써 표현할 수밖에 없다. 이런 어려운 욕구가
이 화가 작품의 독자적인 스타일을 탄생시킨 원동력이 됐다고 생각한다.

숯(木炭)과 백색 아크릴 물감, 그리고 종이가 이 화가의 재료이지만 화면에는 자연의 구체적인

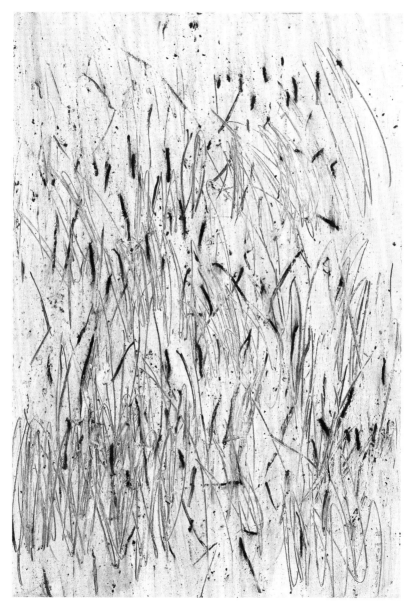

무제 Untitled 68×98cm Charcoal, acrylic on paper 2000

형상이 전혀 그려져 있지 않는데도 불구하고 자연을 연상시키는 것이 있다.

바꾸어 말하면 그 작품은 우리들이 자연에서 받는 시각이외의 감각을 어딘지 모르게 상기시켜주는 것이 있으며 숯의 가는 선은 이런 효과를 나타내는데 결정적 역할을 하는 것 같다.

더구나 이러한 車明熹의 작품은 이제는 추상회화라고 해도 좋다. 이렇게 말하는 것은 앞서 말한 바와 같이 자연의 구체적인 형상을 토대로 해서 그린 것이 아니기 때문이다.

한국화의 전통을 출발점으로 하고 있는 車明熹의 작품은 백색과 흑색이라는 색채의 차원에서 이미 추상을 그리고 있다고 할 수 있다. 그리고 자연을 포괄적으로 파악하고자하면 할수록 세부적인 구체성은 보이지 않게 될 것이다.

車明熹라는 화가가 흥미를 끄는 것은 그런 대자연의 전개와 깊이에 강한 관심을 갖고 있다는 점이다.

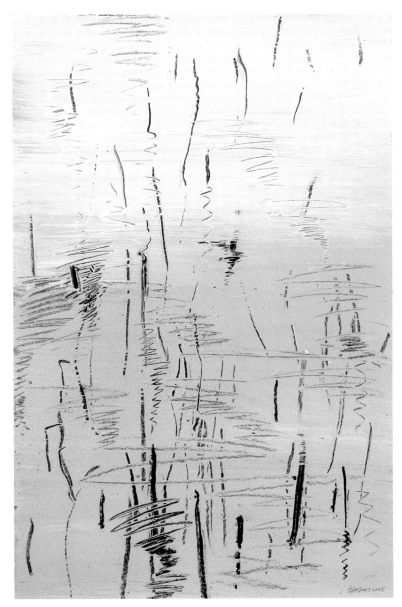

기억속으로 들어가다 In memory 97×66cm Charcoal, acrylic on paper 2005

Artist Cha Myung-hi and Her Paintings

Nagahara Yoosghe (Art Critic)

Among Cha Myung-hi's paintings is a work titled "Landscape". This English title is of course interpreted as 風景(ふうけい) in Japanese. As widely known, this refers to a landscape captured by a single glance, namely has to do with our visual perception. Thus, this term "landscape"is also used as meaning landscape painting or mountain-and-water painting. Although the theme "Landscape"became the main motive for her work, it is hard to say that Cha is doing only landscape paintings.

Nature inspires not only our visual perception, but other senses such as auditory, tactile senses, senses of taste and smell. Landscape painting is thought to be as appealing only to the sense of sight. Cha Myung-hi, however, strives to make herself to respond to all senses in perception of nature.

As seen in the themes of her paintings "Sound,""I watch flowing waters,"and others, she tries to capture the shape and sound of nature, the stream of water. Cha Myung-hi as a painter, however, has no choice but to represent them in a form of painting. I think this need has motivated her to develop her own distinctive painting style.

Cha has worked in a few media: charcoal, white acrylic paint, and paper. Even though

no concrete forms in her picture, it associates nature. In other words, it seems that some other senses beside the sense of sight are involved in her painting. Furthermore, the thin lines rendered by charcoal plays a decisive role in generating this effect.

Such work can be referred to as an abstract painting. As mentioned above, this is why her painting was not based on the concrete forms of nature. In Cha's work, a point of departure is the tradition of Korean painting. Cha creates abstract images in white and black colors. If she tries to capture nature more comprehensively, its details will disappear.

What's most eye-catching in Cha's work is her strong concern with the development and depth of Mother Nature.

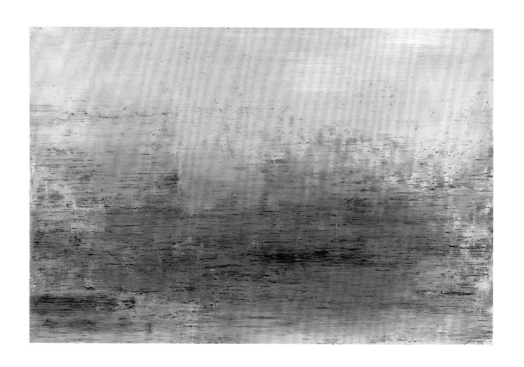

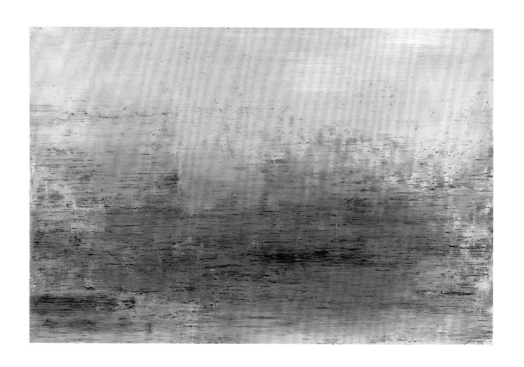 무제 Untitled 120×181cm Charcoal, acrylic on paper 2009

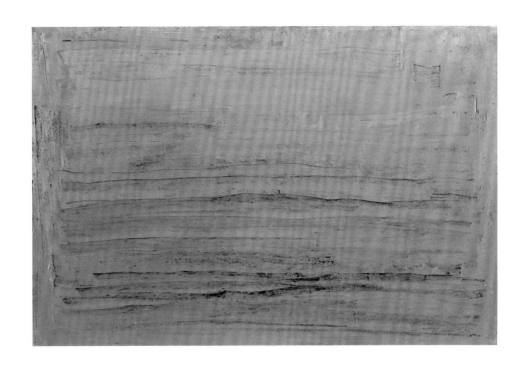

무제 Untitled 64×95.5cm Charcoal, acrylic on paper 2003

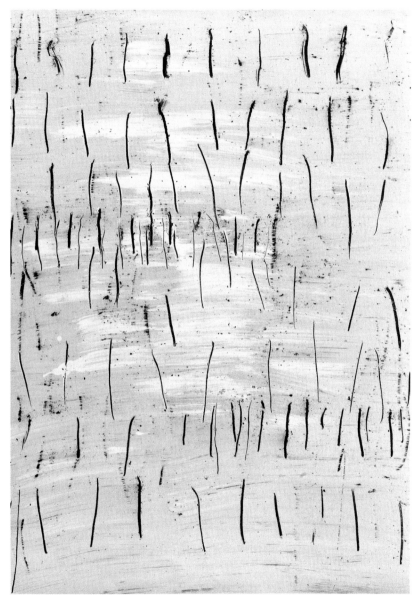

무제 Untitled 97×67cm Charcoal, acrylic on paper 2000

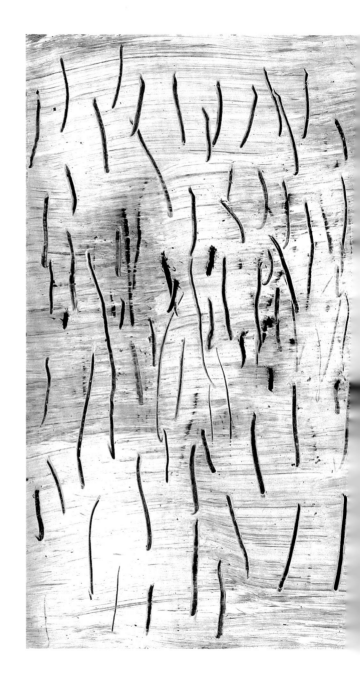

무제 Untitled 68×98cm
Charcoal, acrylic on paper 2000

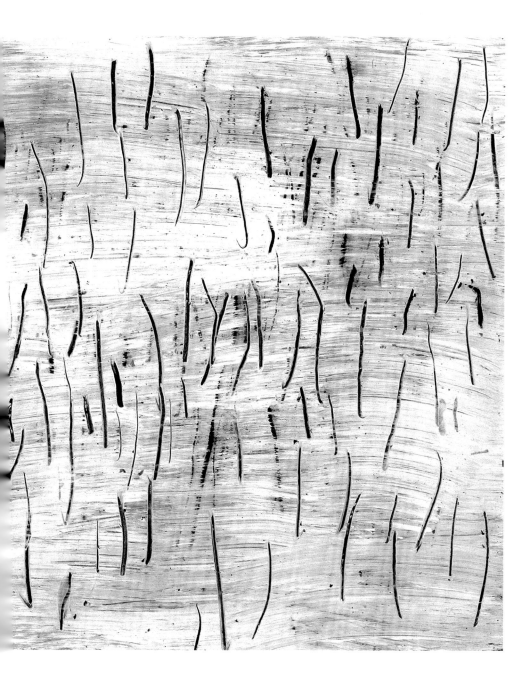

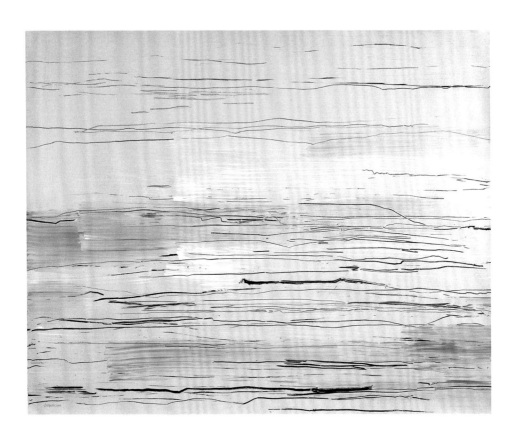

상상 Imagine 137×171cm Charcoal, acrylic on paper 2005

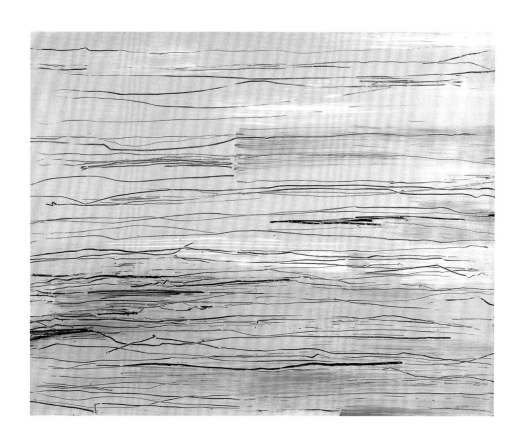

상상 Imagine 137×171cm Charcoal, acrylic on paper 2005

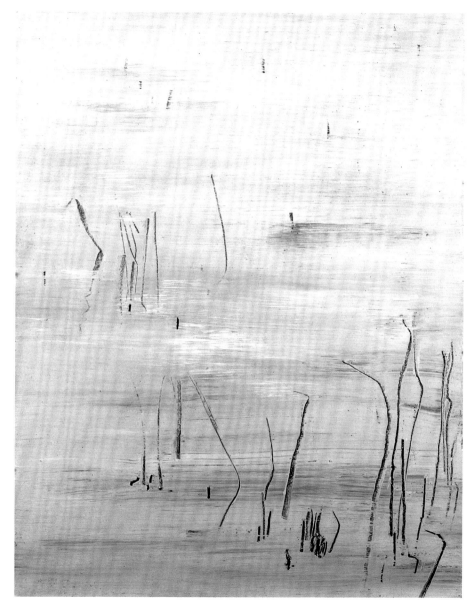

여기에 있다 Here it is 170×136cm Charcoal, acrylic on paper 2004

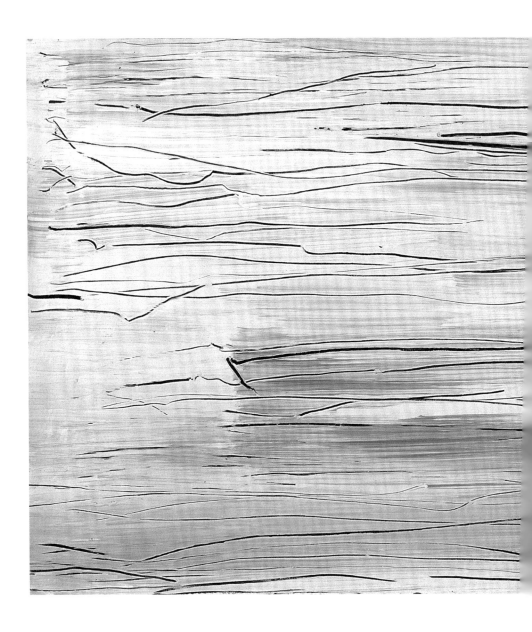

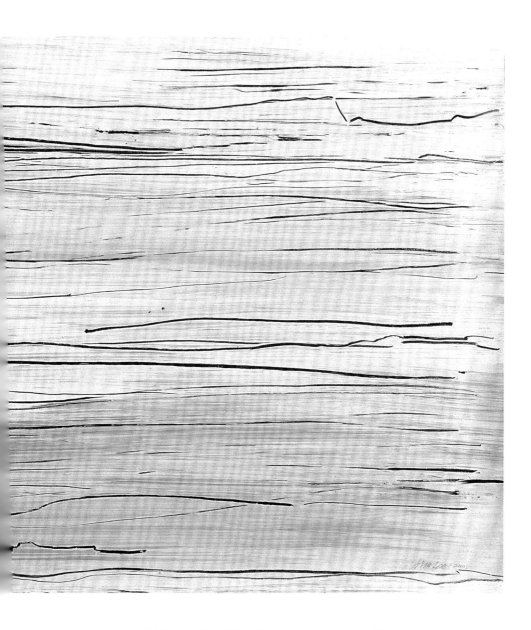

상상 Imagine 75×143cm Charcoal, acrylic on paper 2005

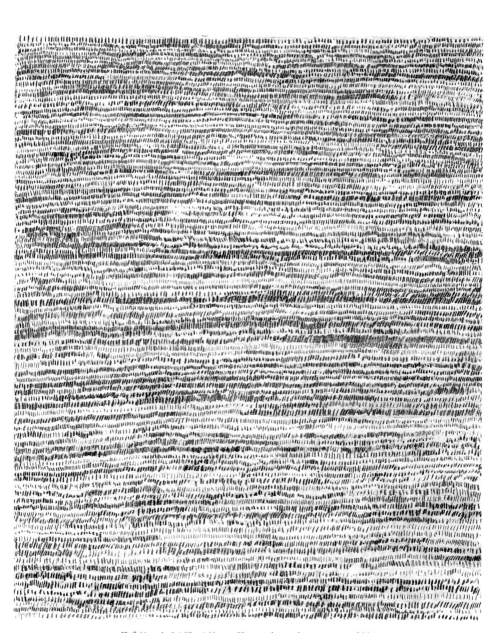

무제 Untitled 167×140cm Charcoal, acrylic on paper 2001

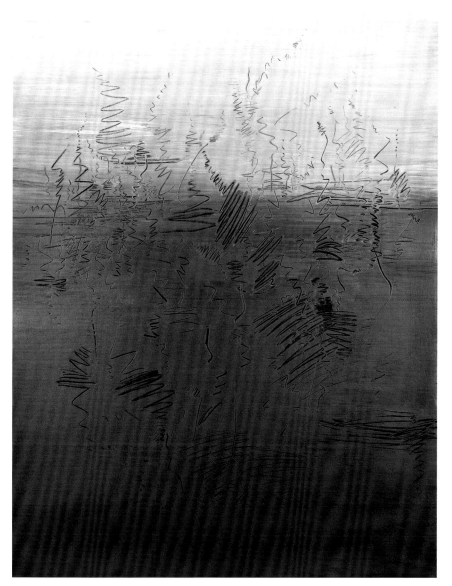

솟아오르는 Soaring 166×129cm Charcoal, acrylic on paper 2005

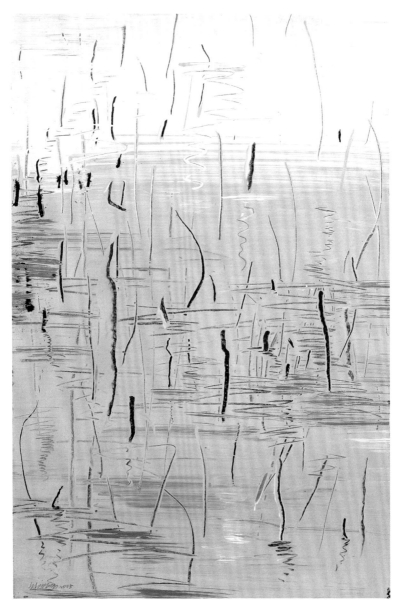

기억속으로 들어가다 In memory 97×66cm Charcoal, acrylic on paper 2005

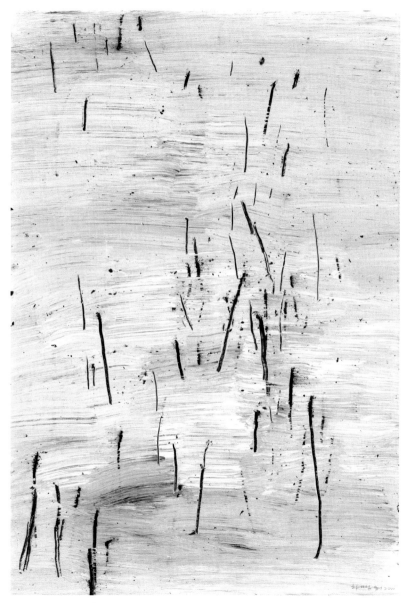

숲 Forest 97×66cm Charcoal, acrylic on paper 2000

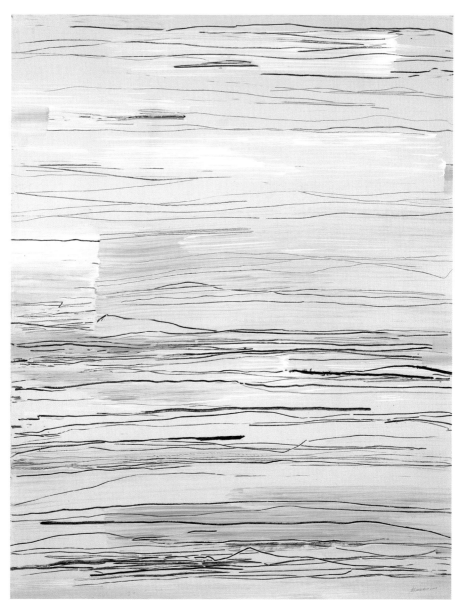

상상 Imagine 165×130cm Charcoal, acrylic on paper 2005

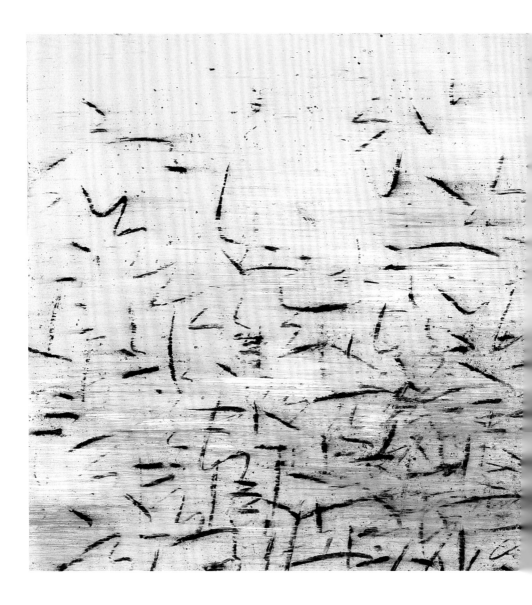

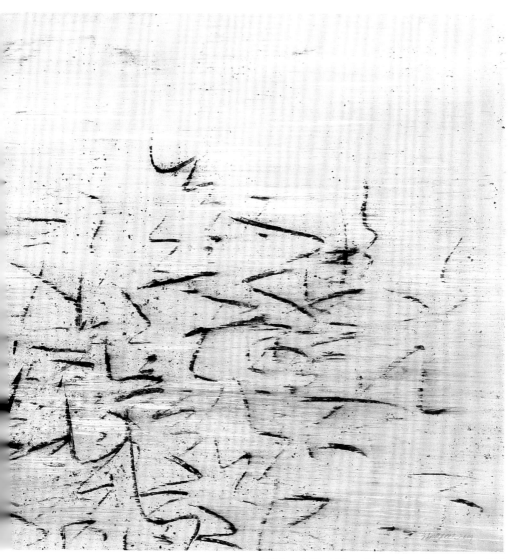

소리 Sound 73×144cm Charcoal, acrylic on paper 2009

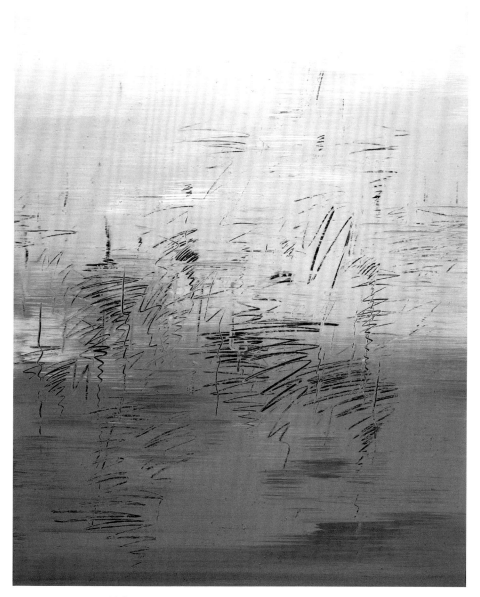

무제 Untitled 162×130cm Charcoal, acrylic on canvas 2009

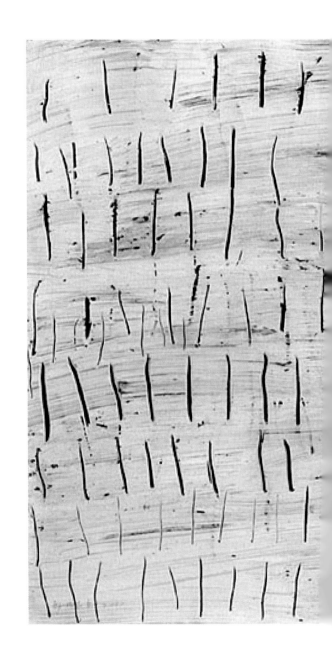

무제 Untitled 부분 65×95cm
Charcoal, acrylic on paper 2000

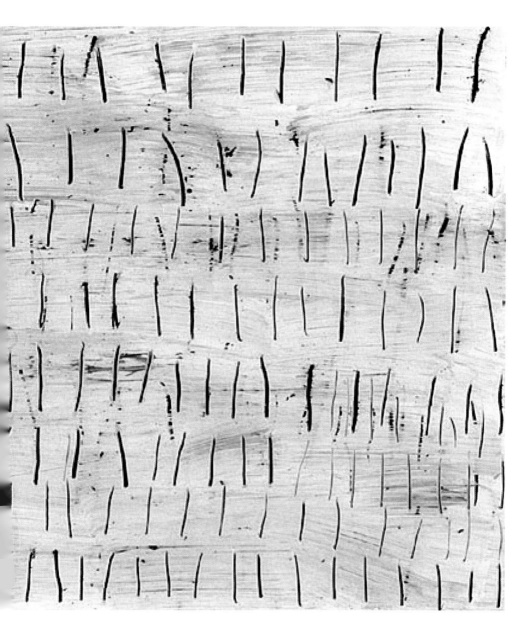

기억

화면을 향한 시각적 오케스트라의 지휘자

하계훈 | 평론가

회화의 재료는 작품의 표현력의 가능성을 어느 정도 짐작할 수 있게 해준다. 우리가 무채색에 가까운 흑청색과 흰색의 아크릴 물감, 그리고 목탄을 가지고 할 수 있는 일은 무엇일까? 이러한 재료들은 화면 속에 체계적인 적용과정을 거치면서 작가의 손에 의해 훌륭한 작품으로 태어나기도 하고, 어떤 경우에는 그 의미를 추출할 수 없는 물질의 무질서한 집적에 머무르기도 한다.

우리는 작가가 어떠한 재료를 선택하는가를 보고 그가 창작해내는 작품의 성격을 어느 정도 짐작할 수 있다. 서양회화에서는 템페라 안료를 도입함으로써 이전보다 얇고 투명한 세부묘사가 가능해졌고 15세기 경에 유화물감이 발명됨으로써 화가들은 보다 부드럽고 윤택한 화면을 창출할 수 있게 되었다. 동양에서 한지 위에 먹을 사용한 회화에서는 이러한 서양회화와는 다른 느낌과 성격을 갖는 작품을 제작하여왔다. 서양과 달리 동양의 회화에서는 사실적 표현보다는 상징적이고 암시적인 표현과 세상의 모든 것이 간략하게 응축된 기운 같은 것을 높이 평가하고 동양회화를 전공하는 작가들은 자신들의 작품을 통해 그러한 가치를 추구해왔다.

차명희는 대학에서 한국화를 전공하였지만 요즈음 그녀가 사용하는 재료는 한국화적 전통과는 사뭇 거리가 있어 보이는 재료라 할 수 있는 아크릴과 목탄이다. 아크릴은 건조가 빠르며 열에 강하고 다른 안료와 비교적 쉽게 섞일 수 있을 뿐 아니라 수채화의 투명성과 유화의 세련미를 동시에 표현할 수 있다는 장점이 있어서 1960년대부터 본격적으로 상업화되기 시작하였다. 그리고 목탄은 회화의 완성작품에 사용되기 보다는 밑그림을 그리는데 사용되었으며 작가의 아이디어를 선묘 중심으로 빠르게 스케치하는데 주로 사용되어왔다. 재료적인 측면에서 보면 차명희가 선택

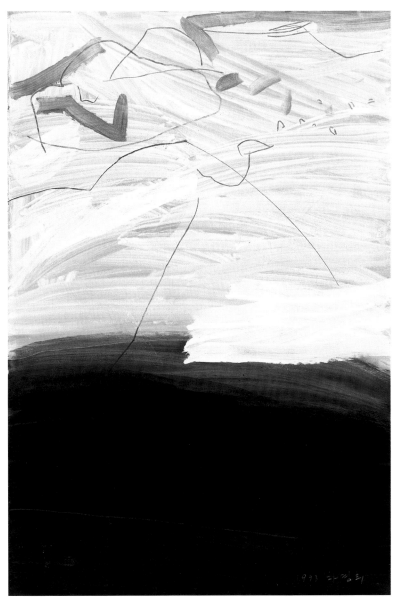

기억 Memory 188×126cm Acrylic on paper 1993

한 아크릴과 목탄은 그녀의 작품에서 이전의 전통채색화나 수묵화와는 다른 어느 정도 실험적인 표현의 가능성을 예견할 수 있게 해준다.

1983년 첫 개인전을 열고 이어서 5년 뒤에 2회와 3회 개인전을 가졌던 차명희의 초기 작품에서는 주로 한지 위에 먹과 채색이 번짐의 효과를 발휘하며 화면을 구성하는 시도가 두드러지게 드러난다. 부분적으로 무의식적이고 우연성에 의존하는 화면 구성의 시도나 네모난 화면의 틀을 벗어나 서양회화에서의 변형된 화면(Shaped canvas)과 같은 시도도 나타나지만 아직까지 작가의 예술성의 뿌리는 획 하나하나에 깃든 기운을 중시하고 화면의 여백과 한지의 흡수성을 이용한 발묵효과에 의존하는 한국화의 전통적인 기법과 채색의 정신에서 그리 멀리 벗어나지 못하고 있다. 이러한 관찰은 비록 흔하지는 않지만 가끔씩 작가의 작품화면 안에서 발견되는 한국화와 서예의 진수인 에너지 넘치는 획(劃)의 도입에 의해 서정적 분위기로 흐르는 화면을 바짝 긴장시키는 효과를 주기도 하고, 때로는 반추상적이기는 하지만 화면에 암시적으로 드러나는 동양의 산수화적 서정성 등으로도 설명될 수 있을 것이다. 그리고 이러한 맥락의 연장선에서 최근의 그녀의 작품에서도 비록 아크릴과 목탄을 이용한 추상 작품이지만 여전히 산수화나 풍경화에서 드러나는 원근감이나 선묘의 힘과 절묘함이 남아있는 것으로도 설명될 수 있을 것이다.

작가의 진술을 빌자면 차명희는 대학교육을 통해 습득한 한국화적 전통에 대한 체화(體化)에서 오는 중압감과 전통화화에서 사용하는 붓을 이용하여 필획을 그어가는 작업에서 오는 과도한 긴장감을 벗어나기 위해서라도 모종의 새로운 선의 표현형식의 도입이 필요했다고 한다. 선뿐만 아니라 대상의 재현적인 묘사과정을 긴장상태를 유지한 채 이끌어가야 하는 부담감을 벗어버리기 위해서도 작가에게는 모종의 변화가 요구될 수밖에 없었다. 이러한 고뇌의 탈출구로서 작가는 재현적 묘사보다 추상적으로 압축된 이미지의 표현을 선택하였으며 이러한 추상적 이미지를 보다 효과적으로 표현하는 방편으로서 작가가 우연히 발견한 재료가 아크릴과 목탄이라고 볼 수 있다.

오늘날의 회화는 장르의 구분이 엄격하지 않으며 작가들도 이러한 구분에서 오는 심리적 압박감

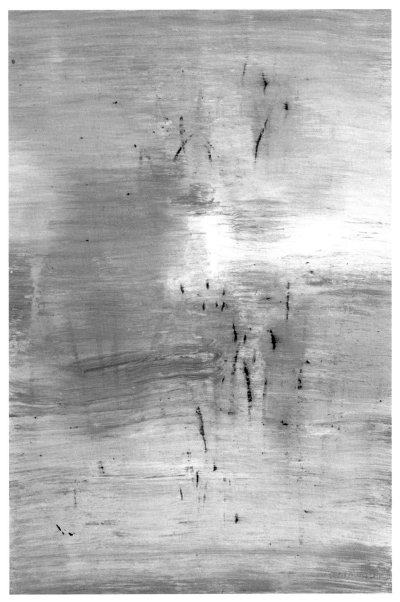

무제 Untitled 63×95cm Charcoal, acrylic on paper 1998

을 전보다 덜 느끼는 편이다. 차명희 역시 자신이 선택한 재료 때문에 자신이 한국화의 정신에서 벗어나 있다고 생각하지 않는다. 말하자면 차명희는 한국화의 정신을 구현하는 방법으로서 전통에서 벗어난 성격의 재료선택을 통해 우회적으로 궁극적 목표에 다가서고 있을 뿐이지 한국화단의 이단자로 추방당할 정도로 완전히 돌아올 수 없는 선을 넘어간 것은 아니다. 이러한 논리를 뒷받침해주는 것은 초기작에서부터 근작에 이르기까지 오랜 시간동안 작가의 작품을 관통하는 한국화적 절제와 긴장의 표현, 선 하나하나에서 개성과 힘을 느끼기 위한 작가의 노력, 그리고 현상보다는 근본을 포착하려는 섬세한 사색과 수양의 흔적이나 작품 제작에 앞서 마음을 다스리는 정신적인 진입과정의 진정성 등을 통해서도 나타난다.

장지위에 짙은 흑색 바탕을 입힌 넓은 화면에 평붓을 이용하여 수평으로 칠해진 흰색 아크릴은 이제부터 작가가 힘들여 가꾸어 나아가야 하는 조형적 상상력과 절대적 진리를 담는 무한의 장을 펼쳐내며 관람자들로 하여금 상상력의 힘과 에너지가 충만한 미지의 공간으로 빠져들도록 시선을 유인한다. 이러한 상상력의 바탕을 마련하는 붓놀림을 통해 작가는 이제 자신이 몰입하려는 그 무엇인가에 조금씩 다가서며 정신을 모으기 시작한다.

작가 스스로 진술하고 있는 것처럼 대상을 치밀하게 묘사하는 구상화 작가로서는 스스로가 적합하지 않다고 느끼고 있기에 그녀의 작업은 굳이 시각적 경험에 매달리지 않아도 되는 담담함을 나타내준다. 과연 작가는 이러한 공간에 무엇인가를 표현하려 하는 것인지 궁금해진다. 좀 더 정확하게 말해서 작가는 이러한 바탕 채색 작업을 통해 화면의 저 깊은 곳으로부터 무언가를 발견하며 그것이 곧 자신의 내면과 일치하는 공간임을 깨닫고 어떻게 그 속에 존재하는 것을 미지의 공간에서 끄집어내어서 우리에게 전달할 것인가를 고민하는 것일 수도 있다.

차명희의 화면에는 청회색의 미묘한 명암의 변화를 머금은 바탕 위에 목탄으로 그어진 분절된 선과 보기에 따라서 흔들리며 하강하는 듯한 짧은 곡선들이 등장한다. 이렇게 되면 그녀의 화면 위에는 수면을 뚫고 솟아오르는 수초의 끝부분을 연상시키는 이미지들이 등장하기도 하고 그들의

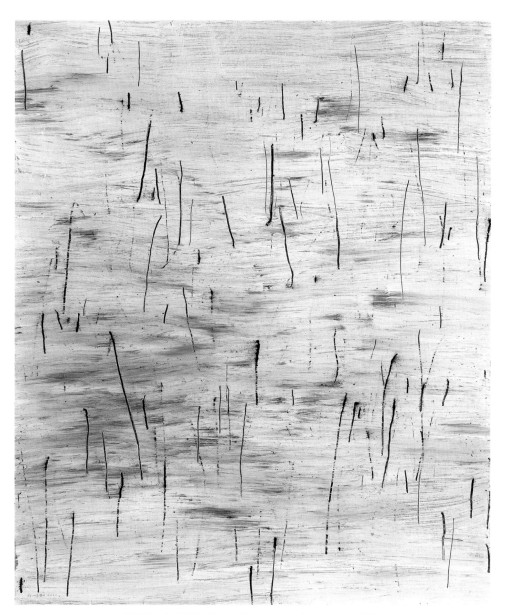

무제 Untitled 166×139cm Charcoal, acrylic on paper 2000

미동에 의해 수면의 흔들림을 연상하는 이미지가 나타나기도 한다. 여기에 작가가 작품에 부여한 명제에서 볼 수 있는 것처럼 '소리(sound)'가 들리고 바람을 느끼면 화면에 드러나는 이미지는 마치 작가가 자연을 묘사하는 것처럼 보인다. 하지만 역설적이게도 작가는 무엇을 표현해서 우리에게 보여주기보다는 구체적인 형상과 색채를 지우고 제거하여 점점 단순하고 정제된 실제를 만나고 싶어 한다.

화면을 마주하는 작가는 마치 폭풍 전야의 고요와 같은 관조와 명상의 시간을 갖고 나서 바탕화면 위의 아크릴 물감이 적당히 마른 순간에 짧고 간결하지만 긴장된 힘과 에너지가 응축된 드로잉의 흔적을 거침없이 뿜어낸다. 그리고 그 결과는 선들의 움직임을 통한 일종의 드로잉의 형태로 나타나 마치 동양의 선종화의 일필이나 서양 추상표현주의의 액션 페인팅을 연상시켜준다. 다만 그녀의 작품이 서양의 액션 페인팅과 다른 부분은 격정적인 몰입 과정에서도 항상 의식이 절제되어 있고 화면의 상하의 위치를 전도시키지 않으며 나름대로의 화면의 질서를 유지시키고 있다는 점이다.

무채색 화면의 단순성에 비해 화면에서 읽혀지는 빠르고 역동적인 작가의 제스처의 흔적은 채색화 못지않게 화면위에 모종의 에너지와 활기를 느끼게 해주며, 작가의 내면에 잉태된 이미지를 표현하는 몸짓을 통해 작가가 지향하고 있는 관념과 사고를 추적하다 보면 어느새 화면에서 연상되는 이미지들의 구체성은 선과 점, 흔적 등이 불러일으키는 추상적 개념의 기호처럼 읽혀질 수도 있다.

화면을 통한 작가의 고민은 자신의 표현 행위가 결과적으로 자연 현상의 묘사로 나타나 화면이 자연의 일부를 반영하는 것처럼 보이는 점이다. 진청색과 흰색을 장지에 겹겹이 입혀가며 그녀는 상념과 번뇌를 지우고 시공을 넘어선 무한한 공간으로 들어서 무언가를 느끼고 그것을 해방시키기 위하여 목탄을 가지고 화면 위에 드로잉을 하는 것이지만 그 결과는 오히려 그녀가 느끼고 보았던 통찰의 결과를 지워버리고 덮어버리며 결과적으로 자연의 이미지의 재현으로 나타나는 것

이 늘 작가를 안타깝게 만들어 왔다.

최근 작가는 이제까지의 작업에서 다시 한번 변화를 시도하고 있다. 작가는 단색의 아크릴 화면에 짧게 수직 또는 곡선으로 기호처럼 적용된 목탄의 획들을 보다 조용하고 침잠된 분위기로 이끌려고 노력하고 있다. 이를 위한 시도로서 작가는 요즈음 이전과 동일한 화면 바탕 위에 동일한 목탄을 사용하여 반복적으로 수평선을 그어감으로써 선의 미묘한 획과 화면의 수평성이 강조되는 작품을 시도하고 있다. 요즈음 우리에게 익숙한 디지털 음향기기에서 시각적으로 보여지는 음의 파동을 그래프로 보여주는 화면에서처럼 분절된 수직선과 곡선에 의해 나름대로의 음향과 리듬감을 갖던 이전의 작품들을 한 획으로 이어지는 수평의 선으로 대치시키는 작업의 저변에는 보다 침잠되고 보다 조용한 내면의 소리를 추구하는 작가의 구도자적인 수련이 느껴진다.

이러한 작품 앞에서 이전의 작품들의 채색과 형상, 전통적 화법에서의 붓의 긴장감, 단편적 기호와 같은 목탄의 분절된 획들, 그리고 여기서 연상되는 작가의 폭발적인 몸놀림 등은 마치 오케스트라의 마지막 대단원처럼 긴 수평의 선들이 반복되는 화면 속에서 한 편의 교향곡의 마무리로 향하는 모습을 연상시킨다. 여기서 작가는 마치 오케스트라의 지휘자처럼 화면을 향해 지휘를 하는 것이다. 그리고 최근의 그녀의 작업은 교향악단의 지휘자가 때로는 격정적이고 때로는 스타카토처럼 분절되었던 화면의 다양한 소리를 모두 소화하여 마침내 침잠과 명상으로 마무리하는 것과 같은 모습을 읽을 수 있게 해준다.　　　2005년 10월

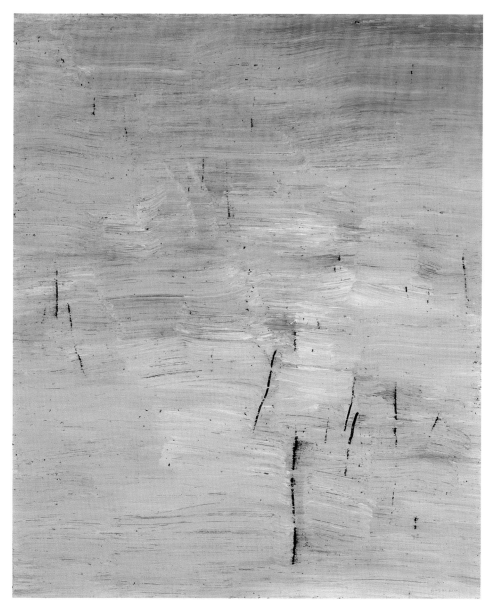

무제 Untitled 166×139cm Charcoal, acrylic on paper 2000

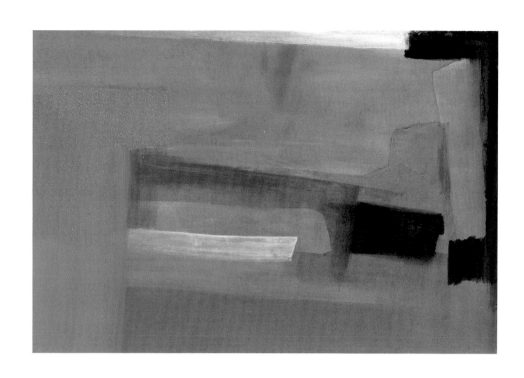

무제 Untitled 67×97cm Acrylic on paper 1991

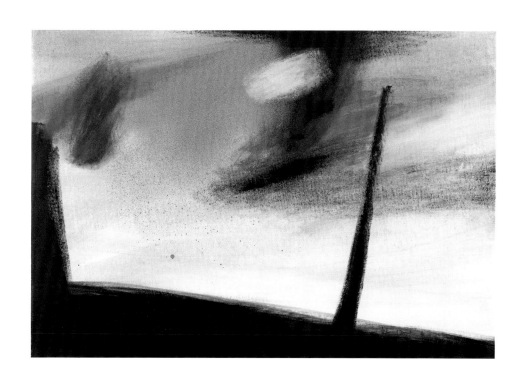

기억 Memory 67×100cm Acrylic on paper 1991

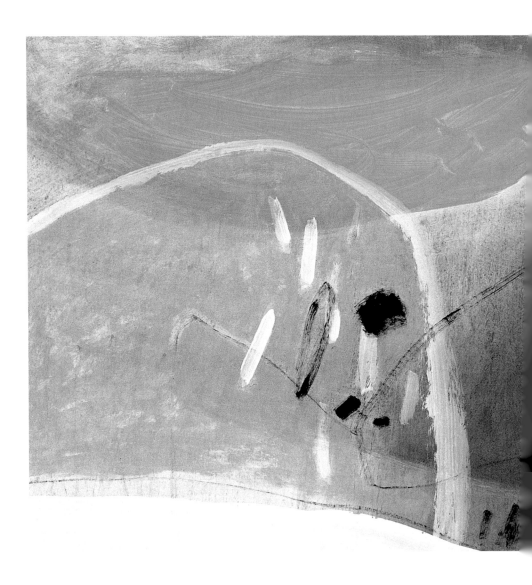

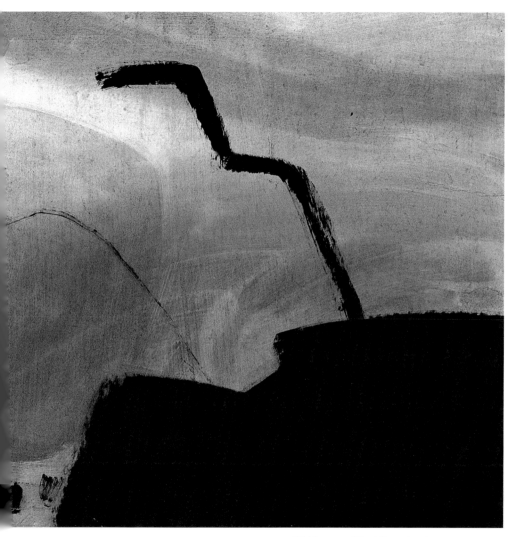

기억 Memory 120×165cm Acrylic on paper 1991

기억 Memory 142×202cm Acrylic on paper 1995

기억 Memory 142×202cm Acrylic on paper 1995

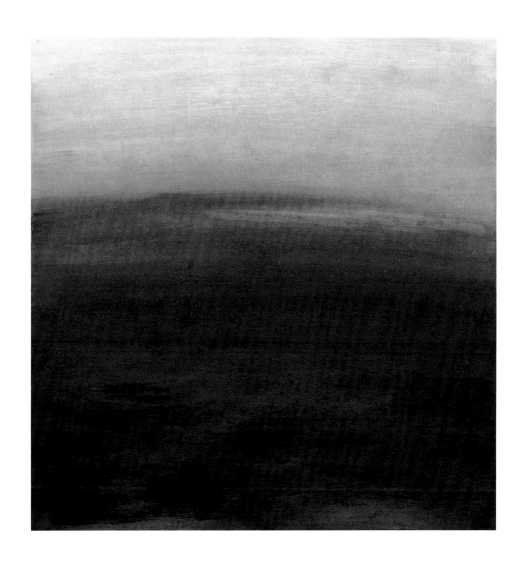

무제 Untitled 31×31cm Acrylic on paper 1996

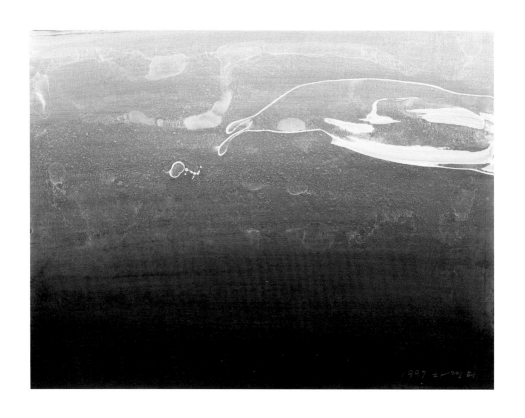

침묵 Silence 47×63cm Acrylic on paper 1997

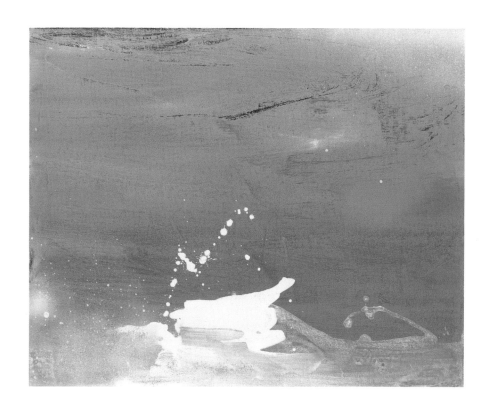

공간 Space 73×91cm Acrylic on paper, mixed media 1997

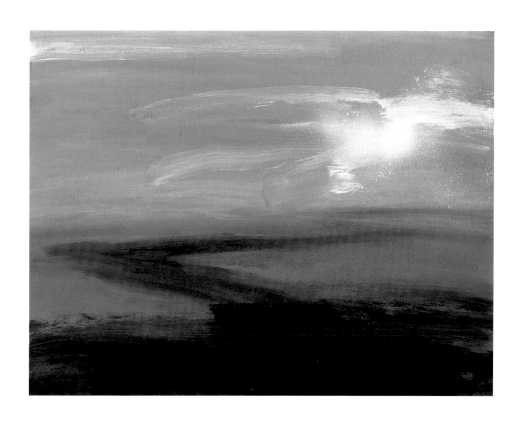

공간 Space 63×47cm Mixed media on paper 1997

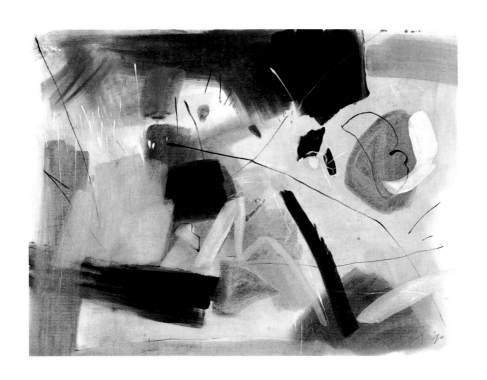

기억 Memory 123×90cm Mixed media on paper 1990

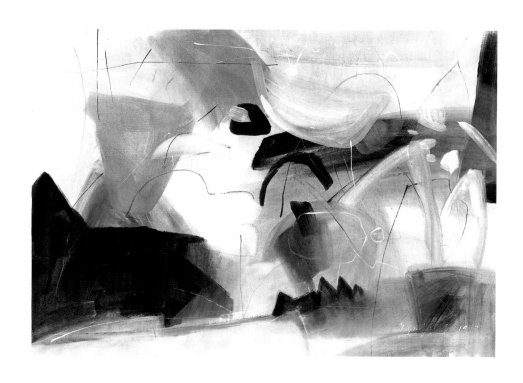

기억 Memory 181×123cm Mixed media on paper 1990

공간 Space 142×202cm
Mixed media on paper 1995

소리 Sound 182×122cm Acrylic on paper 1995

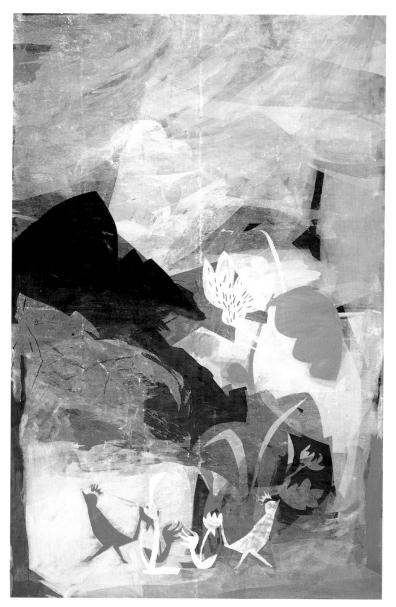

기억 Memory 352×240cm Acrylic on paper 1994

무제 Untitled 95×63cm Charcoal, acrylic on paper 1998

무제 Untitled 63×95cm Charcoal, acrylic on paper 1998

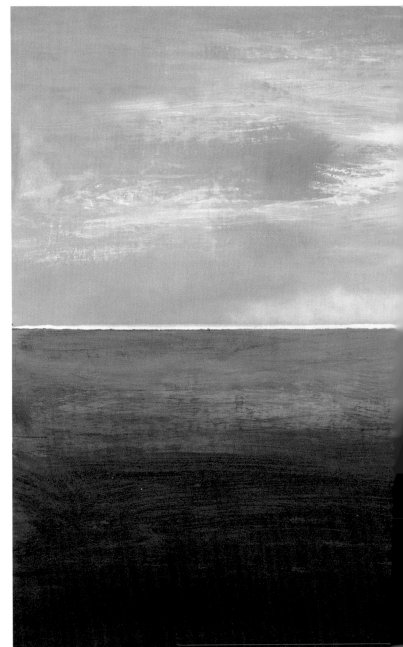

공간 Space
284×404cm
Mixed media on paper
1995

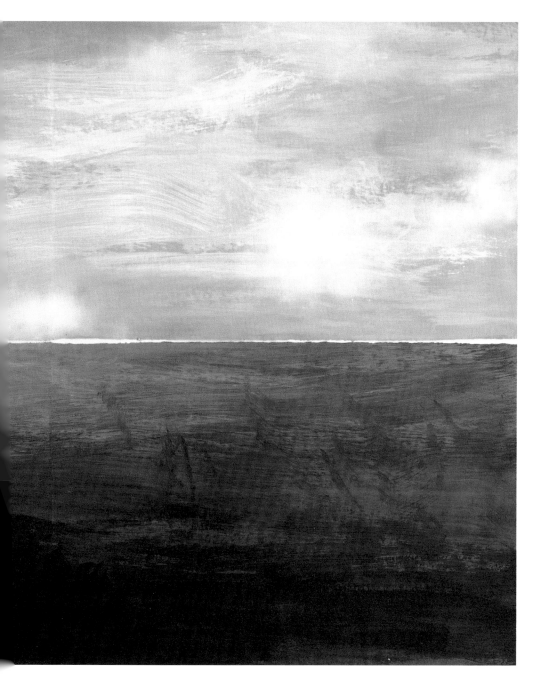

드로잉

Profile

차명희 車明熹

서울대학교 미술대학 회화과 졸업
서울대학교 대학원 회화과 졸업 (동양화 전공)

개인전

2014 스페이스 몸 미술관, 청주
 갤러리 한옥, 서울
2012 갤러리 로얄, 서울
2011 통인 갤러리, 서울
2005 동산방 갤러리/금호미술관, 서울
2003 금산 갤러리, 서울
 갤러리 리즈, 남양주
 고바야시 갤러리, 동경
 오사카 부립 현대 미술 센터, 오사카
2000 금호 미술관, 서울
1999 현대 예술관, 울산
 워싱톤 한국 문화원, 워싱톤
1998 Dianna Moon 갤러리, 런던
 이콘갤러리, 서울
1995 예술의 전당 미술관, 서울
 무진 화랑, 서울
1994 이콘 갤러리, 서울
1993 금호 미술관, 서울
1992 이콘갤러리 서울
1991 갤러리아 미술관, 서울
1989 문예진흥원 미술회관, 서울
1988 그로리치 화랑, 서울
1984 그로리치 화랑, 서울

그룹전

2014 Korean Contemporary Art, Museum of
 Contemporary Taipei, 대만
 현대 여성작가 16인의 시선, 조선일보 미술관, 서울
2012 화이부동, 갤러리 화이트블럭, 헤이리
2010 정림리를 거닐다, 박수근미술관, 양구
2009 신오도감전, 서울시립미술관, 서울
2008 상하이 국제아트페어, 상하이

서울 오픈아트페어, 코엑스, 서울
화랑미술제, 부산
2007 Tokyo Contemporary Art Fair Toubi Forum, Tokyo
 KIAF. 코엑스, 서울
 서울 오픈 아트페어, 한가람미술관, 서울
2006 Pre-국제 인천 여성비엔나레 "숨결"
 The Exhibition of Korean Contemporary Art.
 Qingpu Museum, Sanghi, China
 KIAF. 코엑스 인도양홀, 서울
 쾰른 아트페어, 쾰른
2005 "암시", 성곡미술관, 서울
 샌프란시스코 아트페어, 포트 메이슨 샌프란시스코
 KIAF. 코엑스 인도양홀, 서울
2004 개관15주년 기념 특별전. 금호 미술관, 서울
 "동쪽 바람"-한국 현대 예술의 단면-. 소르본 성당, 파리
 亞써 신의식 미술 교류전. 대남 문화 교류 센터, 타이완
 시카고 아트페어. 네이비 피어 페스티벌 홀, 시카고
 한국 국제 아트페어. 코엑스 인도양 홀, 서울
 중국 아트페어. 북경 국가 박물관, 북경
2003 화랑 미술제. 예술의 전당, 서울
 한국 국제 아트페어. 코엑스 인도양 홀, 서울
 우리집 그림 걸기전. 현대 예술관, 울산
 상해 아트페어. 상해 세계 무역 센터, 상해
 대구 아트 엑스포 2003. 대구
2002 봉산 미술제. 소헌 갤러리, 대구
 그림으로 부르는 노래들. 고양 꽃 전시관, 고양시
2001 신소장품 2001. 국립 현대 미술관, 과천
 21세기를 열어가는 현대 작가전. 갤러리 리즈, 남양주시
 숙란전. 영동 예맥 화랑, 서울
 33인의 사랑, 봉사, 나눔 소품전. 예맥 갤러리, 서울
2000 주목작가 21인전. 보고 갤러리, 서울
 새천년 대한민국의 희망전. 국립현대미술관, 과천
 Eco Feminism in Korea. K.E. NASH gallery,
 Minnesota, U.S.A
 광주 비엔날레 특별전. 광주시립 미술관, 광주
1999 나혜석여성미술대전초대. 경기 문화예술회관전시실, 수원
 아르누보 디지털 작품 초대전. 예술의 전당 미술관, 서울
 15인의 새로운 시각전. 우덕 갤러리, 서울

'99 한국 현대미술 제주전. 제주 문예회관 전시실, 제주
아! 대한민국. 갤러리 상, 서울
아름다운 동강전. 갤러리 상, 서울
한국의 전업 작가들. 서울 시립 미술관, 서울
'99 서울 미술대전. 서울 시립미술관, 서울

1998 Title, Untitle, Notitle. 금호 미술관, 서울
한국 126인의 부채그림전. 공평아트센터, 서울
나혜석여성미술대전초대. 경기 문화예술회관전시실, 수원
한국회화- 다변의 형상전. 영동예맥화랑, 서울
채색화 4인전. 현대아트 갤러리, 서울

1997 Salon Grand et Jeunes D'Aujourd'hui. 파리
한국 전업 작가회. 덕원미술관, 서울
'97 AURA 소품전. 이콘갤러리, 서울

1996 여덟 그림전. 웅전 갤러리, 서울
'96 AURA 소품전. 이콘 갤러리, 서울
차명희˙이담 초대전. 무라카미 갤러리, 뉴욕

1995 한국화 중견 작가 7인 초대전. 동주 갤러리, 서울
현대 한국화전- 한·중 미술 교류전.
 문예진흥원 미술회관, 서울 / 북경문화센터, 북경

1994 1994 새미전. 허스갤러리, 서울
서울 국제 현대미술제. 국립현대미술관, 과천

1993 예술의 전당 전관 개관기념 현대 미술전.
 예술의 전당 미술관, 서울
한˙중 미술 교류전. 예술의 전당 미술관, 서울
새미전. 덕원 미술관, 서울
이야기가 있는 풍경전. 갤러리 아트클럽21, 서울
방글라데시 비엔날레. 다가 시립 미술관, 방글라데시

1992 Group Inking Show. 이콘 갤러리, 서울
비상전. 이콘 갤러리, 서울
IAA 서울 기념전. 예술의 전당 미술관, 서울
'92 현대 한국화전. 서울 시립 미술관, 서울

1991 전통의 계승- 차세대를 향하여. 서초 갤러리, 서울
 현대 한국화- 16인의 회화 정신전. 백송화랑, 서울
'91 현대미술 초대선. 국립 현대 미술관, 과천
'91 현대 한국회화전. 호암미술관, 서울
현대미술- 한국성을 향한 제언전. 인데코화랑, 서울
'91 서울 현대 한국화전. 서울 시립 미술관, 서울
Group Inking Show. 갤러리아 미술관, 서울
비상전. 문예진흥원 미술회관, 서울
관동대학교 교수작품전. 관동대학교 예술대학 전시실, 강릉

1990 한국성- 오늘의 시각전. 경인미술관, 서울
Group Inking Show. 관훈미술관, 서울
'90 서울 현대 한국화전. 서울 시립 미술관, 서울
원 갤러리 개관 기념전. 원 갤러리, 원주
비상전. 문예진흥원 미술회관, 서울

1989 '89 현대 미술 초대전. 국립 현대 미술관, 과천
채묵의 집점 V. 동덕미술관, 서울
'89 서울 현대 한국화전. 서울시립미술관, 서울
'80년대의 여성 미술전. 금호미술관, 서울
동방의 빛 I. 베를린 시립미술관, 독일 / 부다페스트
 갤러리, 헝가리
비상전. 나우갤러리, 서울

1988 광주 현대 미술제. 남도예술회관, 광주
東과 西의 만남. 뮌스터시 문화국 초대, 독일
채묵의 집점 IV. 동덕미술관, 서울
비상전. 문예진흥원 미술회관, 서울
서울 현대 미술제. 문예진흥원 미술회관, 서울

1987 비상전. 문예진흥원 미술회관, 서울
서울 현대 미술제. 문예진흥원 미술회관, 서울
한울전. 문예진흥원 미술회관, 서울
관동대학교 교수작품전. 동인방 갤러리, 강릉

1986 비상전 창립. 동덕미술관, 서울
서울대학교 40주년 기념초대전, 서울

1983 차명희˙김형주 드로잉전. 그로리치 화랑, 서울

1982 차명희˙김형주 드로잉전. 그로리치 화랑, 서울

1971~1991 한국화회전

1984~1985 동이전. 그로리치 화랑, 서울

작품소장

국립현대미술관, 과천
대영박물관, 런던
예술의 전당 미술관, 서울
금호미술관, 서울

E-mail, mcha100@hanmail.net

Cha, Myung-Hi

1970 B.F.A in Painting, Seoul National University
1974 M.F.A in Painting, Seoul National University
(specialize in Oriental Painting)1997

One Person Shows

2014 Spacemom Museum of Art, Cheongju
Gallery Hanok, Seoul
2012 Gallery Royal, Seoul
2011 Tong-in Gallery, Seoul
2005 Dongsanbang Gallery/Kumho Museum of Art, Seoul
2003 Kumsan Gallery, Seoul
Gallery LIZ, Namyangju
Kobayashi Gallery, Tokyo, Japan
Modern Art Center of Osaka, Osaka, Japan
2000 Kumho Museum of Art, Seoul
1999 Hyundai Art Museum, Ulsan
Korean Cultural Service, Embassy of the Republic of Korea,
Washington D.C, U.S.A
1998 Dianna Moon Gallery, London, U.K
Gallery Icon, Seoul
1995 Seoul Arts Center, Seoul
Moojin gallery, Seoul
1994 Gallery Icon, Seoul
Seoul Arts Center, Seoul
1993 Kumho Museum of Art, Seoul
1992 Gallery Icon, Seoul
1991 Galleria Art Gallery, Seoul
1989 Art Center, the Korean Culture and Arts Foundation, Seoul
1988 Growrich Gallery, Seoul
1983 Growrich Gallery, Seoul

Group Shows

2014 Korean Contemporary Art, Museum of Contemporary Taipei,
Taipei
16 Contemporary Woman Artists, Chosunilbo Gallery, Seoul
2012 Hwa-ee-bu-dong (和而不同), Gallery White Block, Heyri, Korea
2010 Walking through the Jeongnim-ri, Park Soo Keun Museum,
Yanggu, Korea
2009 Art & synesthesia, Seoul Museum of Art, Seoul
2008 The Asia Pacific Contemporary Art Fair, Shanghai, China
Seoul open Art Fair, COEX, Seoul
Korea Galleries Art Fair, Busan, Korea
2007 Tokyo Contemporary Art Fair Toubi Forum, Tokyo, Japan
Korea International Art Fair. Indian Hall COEX, Seoul
Seoul open Art Fair, Hangaram Art Museum, Seoul, Korea

2006 International Incheon Women Artists Biennale 2006 Pre
"Respiration"
The Exhibition of Korean Contemporary Art. Qingpu
Museum, Shanghai, China
KIAF. KOEX, Seou, Korea
Art Fair Cologne, Cologne, Germany
2005 "Allusion", Sungkok Art Museum, Seoul, Korea
Art Chicago in the Park, Chicago, U.S.A
Korea International Art Fair, Indian Hall, Coex, Seoul
San Francisco International Art Exposition, Fort Mason
San Francisco, U.S.A
2004 Special Commemoration Exhibition for 15th Anniversary of
Kumho Museum of Art, Seoul
VENTD'EST, Aspects de l'art Contemtorain Coreen, chapelle
de la Sorb'nne, Paris, France
New Expression of Asian Art Exhibition, Tainan Municipal
Cultural Center, Taiwan
Art Chicago 2004, Navy pier Festival Hall, Chicago, U.S.A
Korea International Art Fair, Indian Hall, Coex, Seoul
China Art Fair, National Museum of People's Republic of
China, Beijing, China
2003 Seoul Art Fair, Seoul Arts Center, Seoul
Korea International Art fair, Indian Hall, Coex, Seoul
<Put up a picture in my house>, Hyundai Arts Center, Ulsan
Shanghai Art Fair, Shanghai MART, Shanghai, China
Daegu Art Expo 2003, Daegu
2002 Bong San Art Fair, Gallery Soheon, Daegu
Art World Cup, Goyang Flower Exhibition Center, Goyang
New Acquisitions 2001, National Museum of Contemporary
Art, Gwacheon
2001 Contempory Artist going to open the 21century, Gallery LIZ, Namyangju
Sook-ran Exhibition, Youngdong-Yemaek Gallery, Seoul
Exhibition of 33 Artists, Gallery Wooduk, Seoul
2000 Gwangju Biennale the Special Exhibition, Gwangju Art
Museum, Gwangju
Year 2000 Exhibition of Focused 21 Artists, Bogo Gallery, Seoul
Hope of Korea in New Millenium Exhibition, National
Museum of Contemporary Art, Gwacheon
Eco Feminism in Korea, K.E. NASH gallery, Minnesota, U.S.A
1999 '99 Seoul Exhibition of Contemporary Korean Painting,
Seoul Museum of Art, Seoul
Korean Artists, Seoul Museum of Art, Seoul
The Beautiful Dong River, Gallery Sang, Seoul
Oh! Korea, Gallery Sang, Seoul
'99 Jeju Exhibition of Contemporary Korean Painting, Jeju art
Center Exhibition Room, Jeju
New Vision of 15 Artists, Wooduk Gallery, Seoul

Invitational exhibition of Art Nouveau Digital Arts, Seoul Arts
 Center, Seoul
Invitational Exhibition of Women Artists Commemorating
 Na, Hye-suk, Gyeonggi Art Center, Suwon
1998 Color Paintings of 4 Artists, Hyundai Art Gallery, Seoul
 Korean Painting \ Various Figurations, Youngdong-Yemaek gallery, Seoul.
 Invitational Exhibition of Women Artists Commemorating
 Na, Hye-suk, Gyeonggi Art Center, Suwon
 Title, Untitle, Notitle, Kumho museum, Seoul
 Fan Painting of 126 Korean Artists, Gongpyung Art Center, Seoul
1997 '97 Aura, exhibition of Small Works, Gallery Icon, Seoul
 Korean Artist Association, Dukwon Gallery, Seoul
 Salon Grand de Jeunes D'aujourd'hui, Paris
1996 Cha MyungHi, Lee Dam, Muragami gallery, New York, U.S.A
 '96 Aura, Exhibition of Small Works, Gallery Icon, Seoul
 Eight paintings, Woongjun Gallery, Seoul
1995 Invitational Exhibition of 7 Korean Painters, Dongju Gallery, Seoul
 Korea-China Artists Association Exhibition, Cultural Center,
 Beijing, China
1994 Sae-mi, Hurr's Gallery, Seoul
 Seoul International Art Festival, National Museum of
 Contemporary Art, Gwacheon
1993 Commemoration Exhibition of the Whole Opening the Seoul
 Arts Center, Seoul Arts Center, Seoul
 Korea-China Artists Association Exhibition, Seoul Arts Center, Seoul
 Sae-mi, Dukwon Gallery, Seoul
 View with a Story, Gallery Art Club 21, Seoul
 Asian Art Biennale Bangladesh, Dacca, Bangladesh
1992 '92 Seoul Exhibition of Contemporary Korean Painting, Seoul
 Metropolitan Museum of Art, Seoul
 '92 Seoul IAA Commemoration Exhibition, Seoul Arts Center, Seoul
 Bi-sang, Gallery Icon, Seoul
 Group Inking Show, Gallery Icon, Seoul
1991 Kwandong University Professor's Exhibition, Kwandong
 University Fine Art Dept. Exhibition Room, Gangneung
 Bi-sang, Art Center, the Korean Culture and Arts Foundation, Seoul
 Group Inking Show, Galleria Gallery, Seoul
 Korean Painting Art Spirit Exhibition by 16 Artists,
 Baeksong Gallery, Seoul
 '91 Contemporary Art Festival, National Museum of
 Contemporary Art, Gwacheon
 '91 Modern Art- A Proposal Exhibition about Koreaism,
 Indeco Gallery,Seoul
 '91Seoul Exhibition of Contemporary Korean Painting, Seoul
 Museum of Art, Seoul
 Korean Contemporary Painting Exhibition, Hoam Gallery, Seoul
1990 Koreans Intrinsic Nature exhibition for Today's Vision,
 Kyung-in Museum of Fine Art, Seoul
 Group Inking Show, Kwanhoon Gallery, Seoul

'90 Seoul Exhibition of Contemporary Korean Painting, Seoul
 Museum of Art, Seoul
'90 Korean Tendency Exhibition, Lotte Gallery, Seoul
Exhibition for Commemoration of the Opening Gallery,
 Won Gallery, Wonju
Bi-sang, Art Center, the Korean Culture and Arts Foundation , Seoul
1989 '89 Contemporary Art Festival, National Museum of
 Contemporary Art, Gwacheon
 Focus of Korean Color and Ink Painting V, Dongduk Gallery, Seoul
 '89 Seoul Exhibition of Contemporary Korean Painting, Seoul
 Museum of Art, Seoul
 The Exhibition of Women Arts in 1980's, Kumho Museum of
 Art, Seoul
 Light from the East I, Budapest, Berlin
 Bi-sang, Now Gallery, Seoul

1988 On the Paper Wave Exhibition, Gwangju
 The Meeting of East and West, Munster , Germany
 The 14th Seoul Contemporary Art Festival, Art Center, the
Korean Culture and Arts Foundation, Seoul
 Focus of Korean Color and Ink Painting IV, Dongduk Gallery, Seoul
 Bi-sang, Art Center, the Korean Culture and Arts Foundation, Seoul
1987 The 13th Seoul Contemporary Art Festival, Art Center, the
 Korean Culture and Arts Foundation , Seoul
 Han-wool, Art Center, the Korean Culture and Arts
 Foundation, Seoul
 Bi-Sang, Art Center, the Korean Culture and Arts Foundation, Seoul
1986 The 40th Anniversary Exhibition of National University, Seoul
 National University, Seoul
 Bi-sang, Dongduk Gallery, Seoul
1983 Cha MyungHi, Kim Hyungju Two-Men drawing Show,
 Growrich Gallery, Seoul
1982 Cha MyungHi, Kim Hyungju Two-Men drawing Show,
 Growrich Gallery, Seoul
1971~1991 the Group Hangukhwa-hoi
1984~1985 the Group Dong-yi, Growrich Gallery, SeoulResidencies

Public Collection

National Museum of Contemporary Art, Gwacheon
British Museum, London, U.K
Seoul Arts Center, Seoul
Kumho Museum of Art, Seoul

CONTACT
E-mail, mcha100@hanmail.net

HEXAGON 한국현대미술선

Korean Contemporary Art Book

001 이건희 Lee, Gun-Hee

002 정정엽 Jung, Jung-Yeob

003 김주호 Kim, Joo-Ho

004 송영규 Song, Young-Kyu

005 박형진 Park, Hyung-Jin

006 방명주 Bang, Myung-Joo

007 박소영 Park, So-Young

008 김선두 Kim, Sun-Doo

009 방정아 Bang, Jeong-Ah

010 김진관 Kim, Jin-Kwan

011 정영한 Chung, Young-Han

012 류준화 Ryu, Jun-Hwa

013 노원희 Nho, Won-Hee

014 박종해 Park, Jong-Hae

015 박수만 Park, Su-Man

016 양대원 Yang, Dae-Won

017 윤석남 Yun, Suknam

018 이 인 Lee, In

019 박미화 Park, Mi-Wha

020 이동환 Lee, Dong-Hwan

021 허 진 Hur, Jin

022 이진원 Yi, Jin-Won

023 윤남웅 Yoon, Nam-Woong

024 차명희 Cha, Myung-Hi

025 이윤엽 Lee, Yun-Yop

<출판 예정>

박문종 오원배 임옥상 최석운 이태호
유영호 황세준 박병춘 이민혁 이갑철
강석문 고산금 배형경 박영균 임영선
김기수